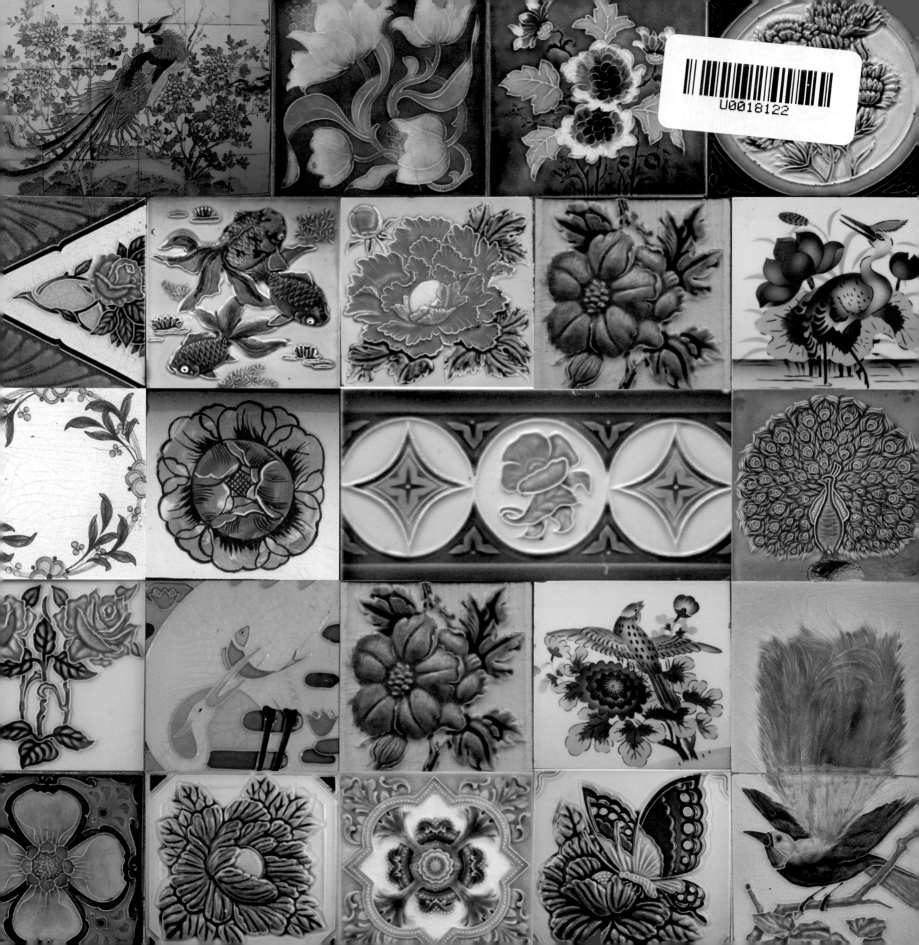

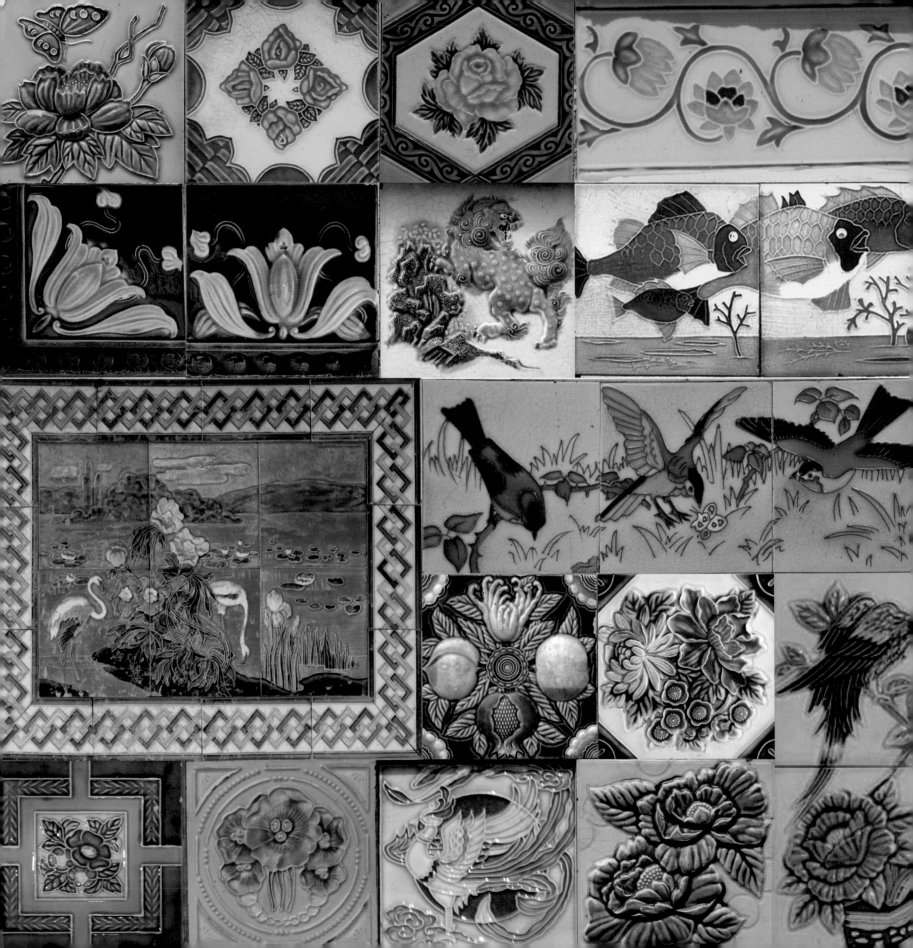

懷舊著色
台灣老花磚的
花鳥樂園

貓頭鷹編輯室

從老花磚的圖樣拼貼，體會舊日美感與趣味

　　這是一本台灣老花磚的著色書。瓷磚原圖取材自康鍩錫先生的《台灣老花磚的建築記憶》一書。本書以花鳥樂園為主題，收錄台灣古建築上常見的蟲魚鳥獸等圖樣。透過這些過去人們喜愛的吉祥圖案，讓讀者以另一種角度體驗百年前人們使用這些圖案拼貼的趣味與美感。此外，本書前四幅圖是抽取花磚圖案中的元素重新組合成花鳥樂園圖，其後各頁則以花磚原始圖樣拼出花磚之美。

圖案

本書主收錄動物與花卉圖樣。

● 動物

　　動物自古與人們的生活息息相關，其紋樣除了是對生活環境做象徵性的描述外，也蘊含了對富足生活的期盼。本書收錄的動物，包含想像中的祥瑞動物以及一般動物等。

　　祥瑞動物：這些動物被披上形形色色的多彩外衣，賦予各種神奇的力量，成為人們心中的「神獸」，遠非一般動物可以比擬，具有「祈福辟邪」的功能。例如龍鳳等。

　　一般動物：一般動物也可帶有吉祥的意涵。例如獅代表「祥瑞」，蝴蝶比喻「幸福」，魚類代表「餘裕」之意，其中鯉魚更有「利、及第、高升」等意涵。

● 花卉

　　除了生活周邊容易取得，花卉自古即被賦予許多吉祥意涵與好的寓意，例如象徵高潔與堅忍的菊花和梅花。或是象徵富貴的牡丹，都是常見愛用的主題。

● 花鳥紋樣

　　一般動物中，鳥類經常與花卉結合，其圖像常取用諧音指事的手法，用來表達人們心中的祝願。比如雞與「吉」，雞冠與「吉官」，鳳棲牡丹代表「榮華富貴」等，松與鶴連稱「松鶴延年」。

拼貼

　　本書以拼貼方式突顯瓷磚圖樣設計的豐富與變化，其中有些取材的瓷磚是屬於組合瓷磚，因此在瓷磚邊緣常見看似破碎不完整的線條，這些瓷磚一旦橫向連續拼貼，即可將圖案完整連結起來。例如下頁圖三片瓷磚接合後，正好可以將瓷磚邊緣看似破碎的魚尾巴拼成完整形狀。

　　此外，本次還應用了邊框瓷磚與角磚，此類瓷磚多用於外框裝飾。其設計難以成為裝飾中的主圖，但在裝飾牆壁貼面邊緣時非常實用。

邊框瓷磚 　　　　　角磚

二者拼接後可環繞主圖一圈。

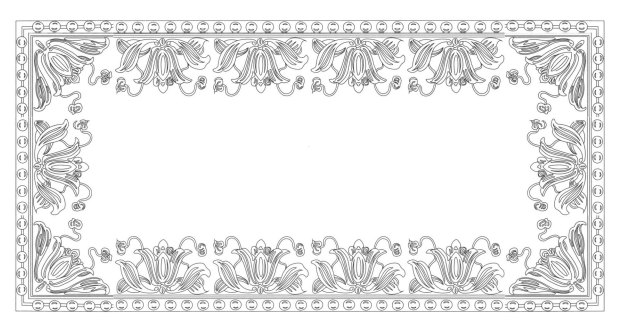

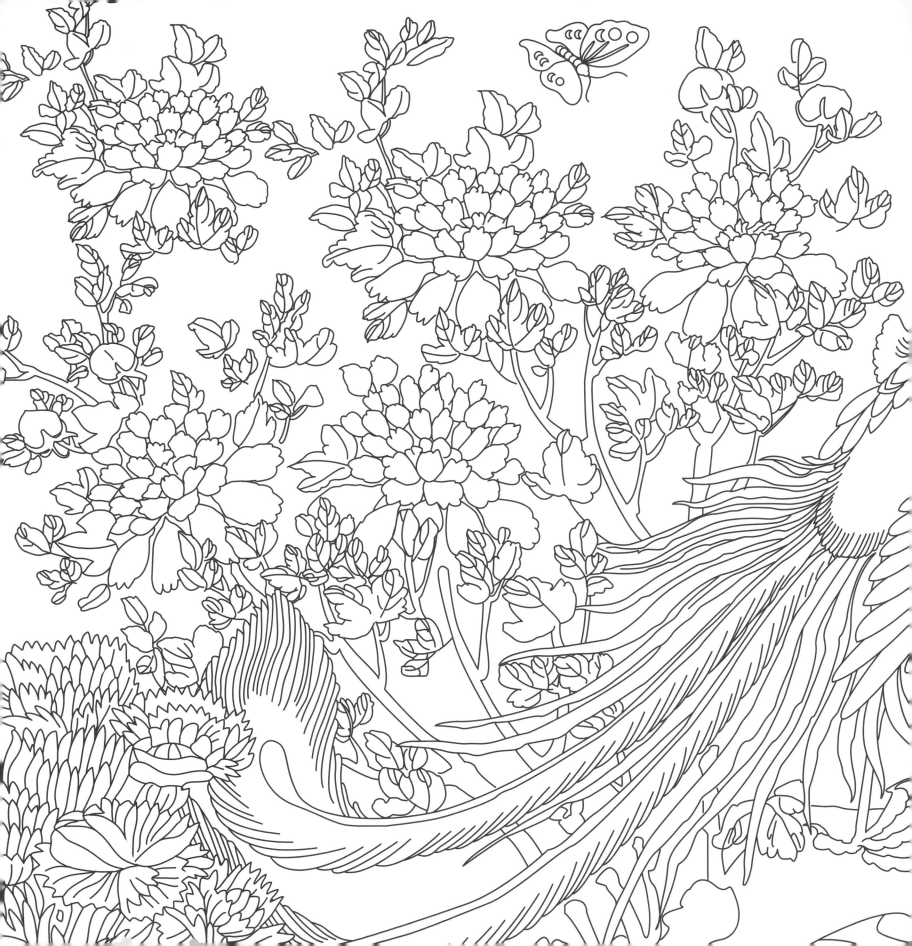

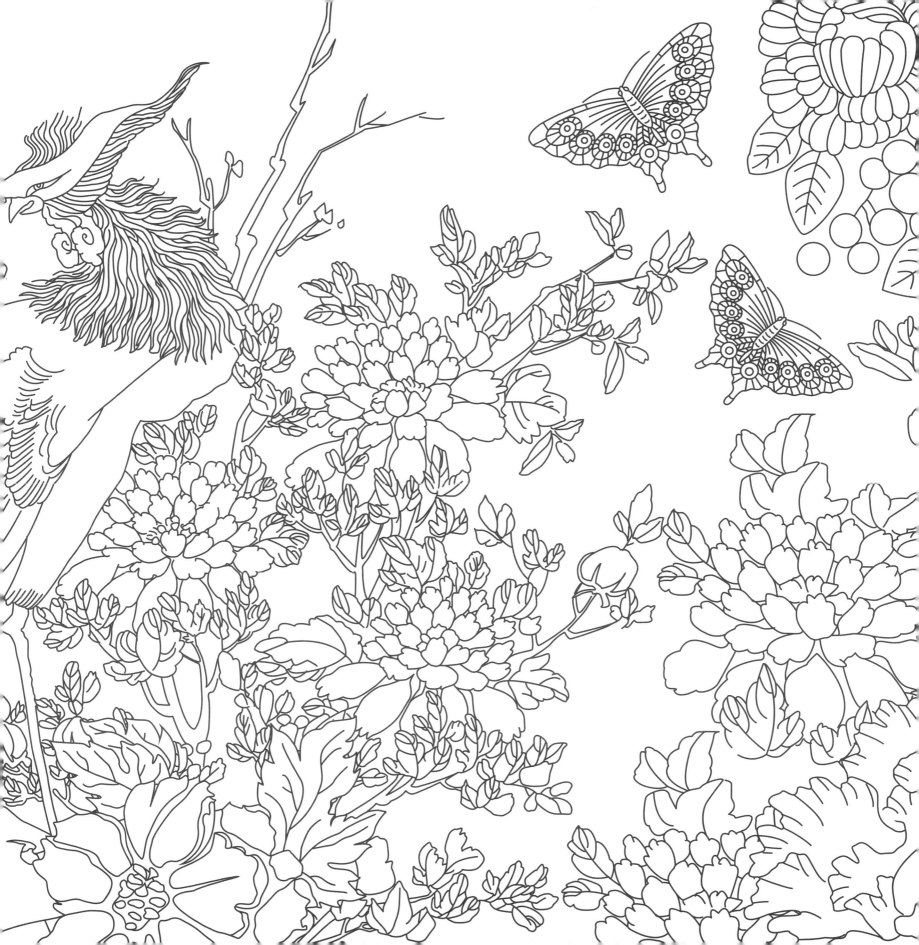

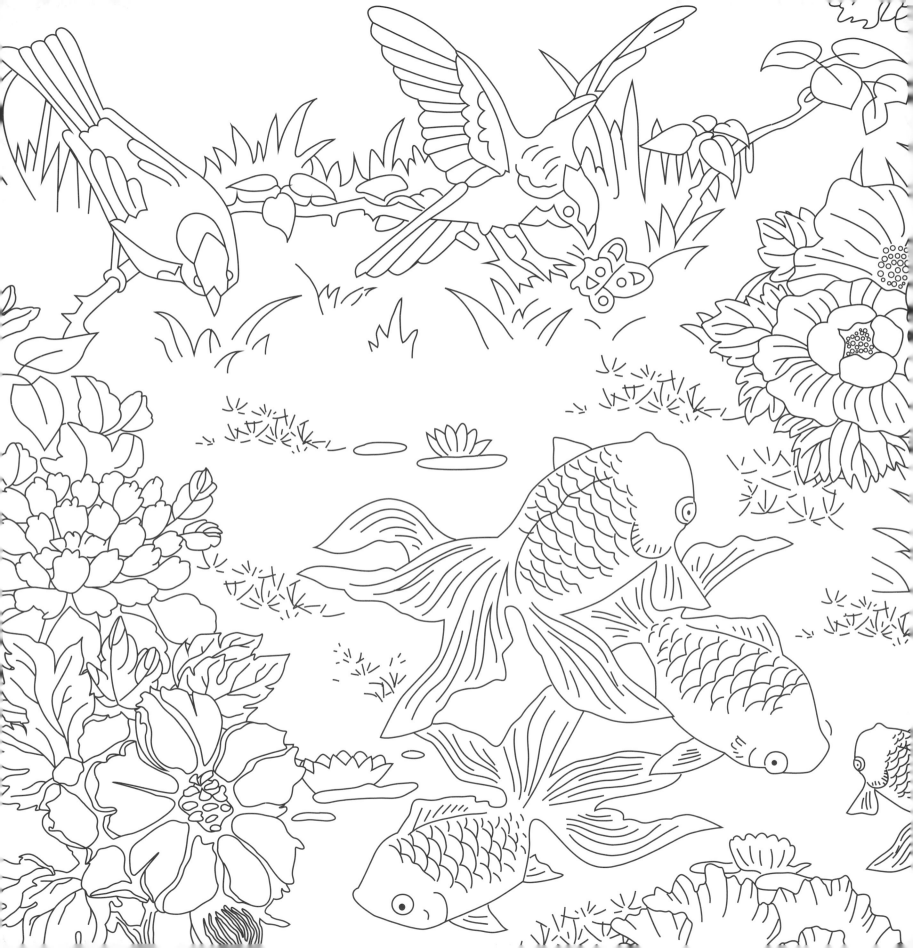

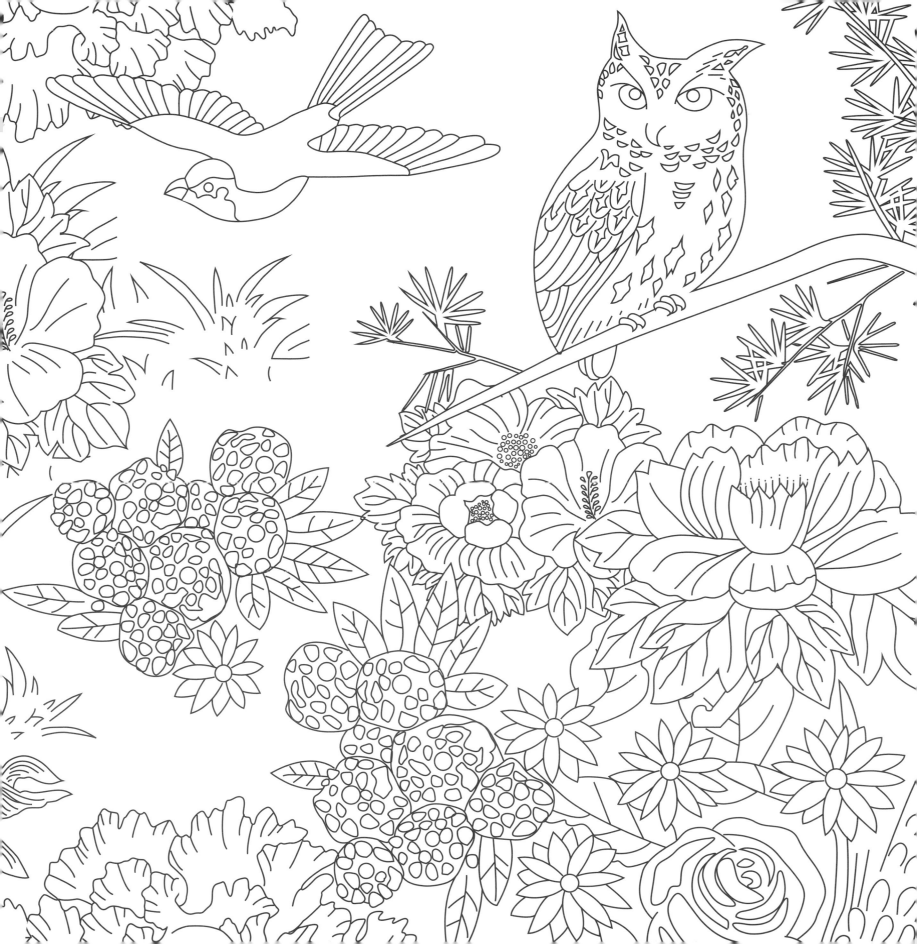

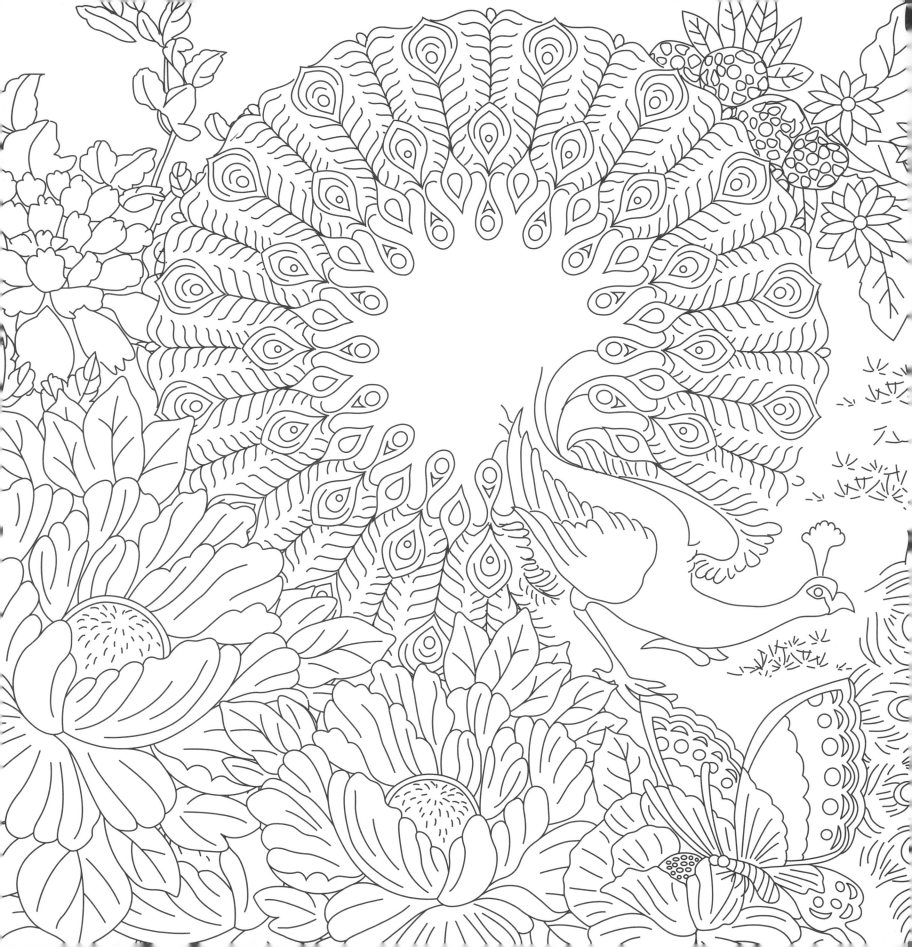

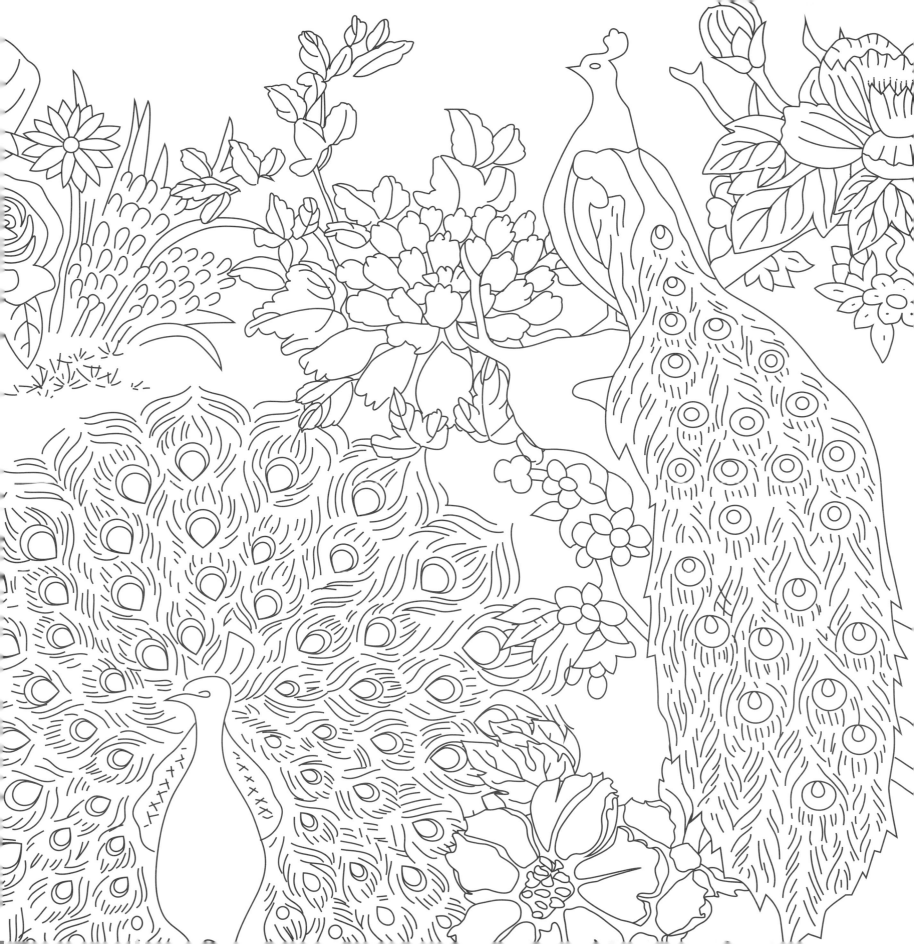

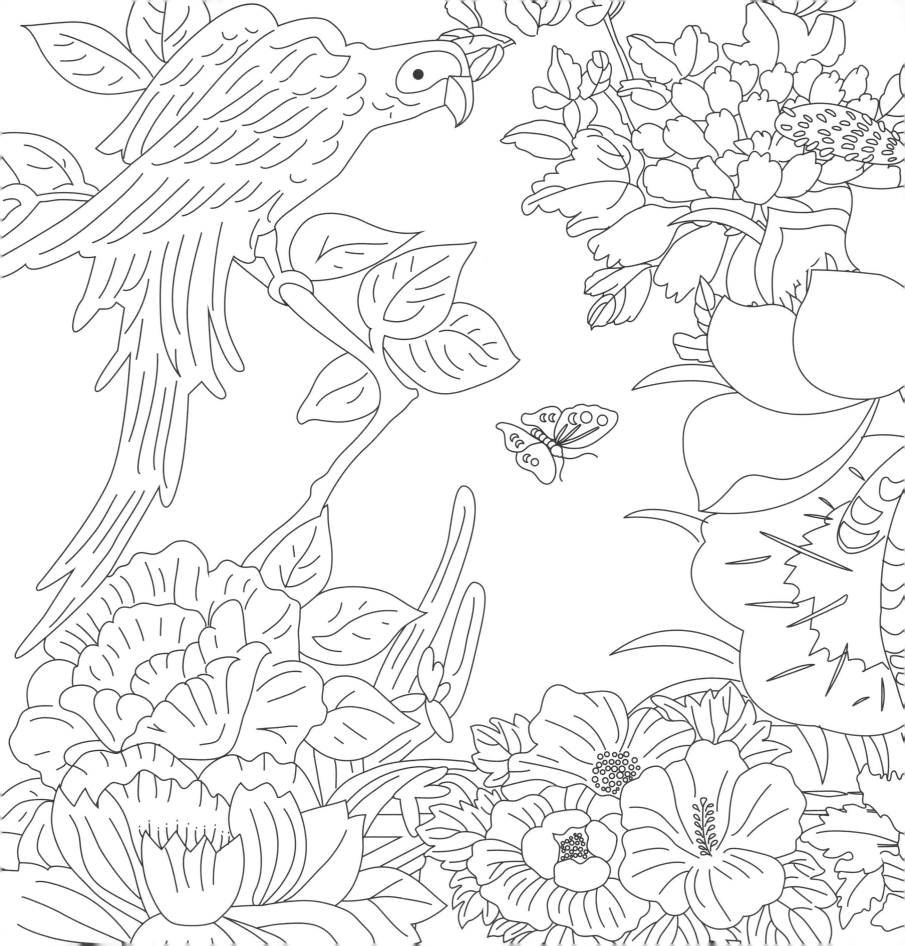

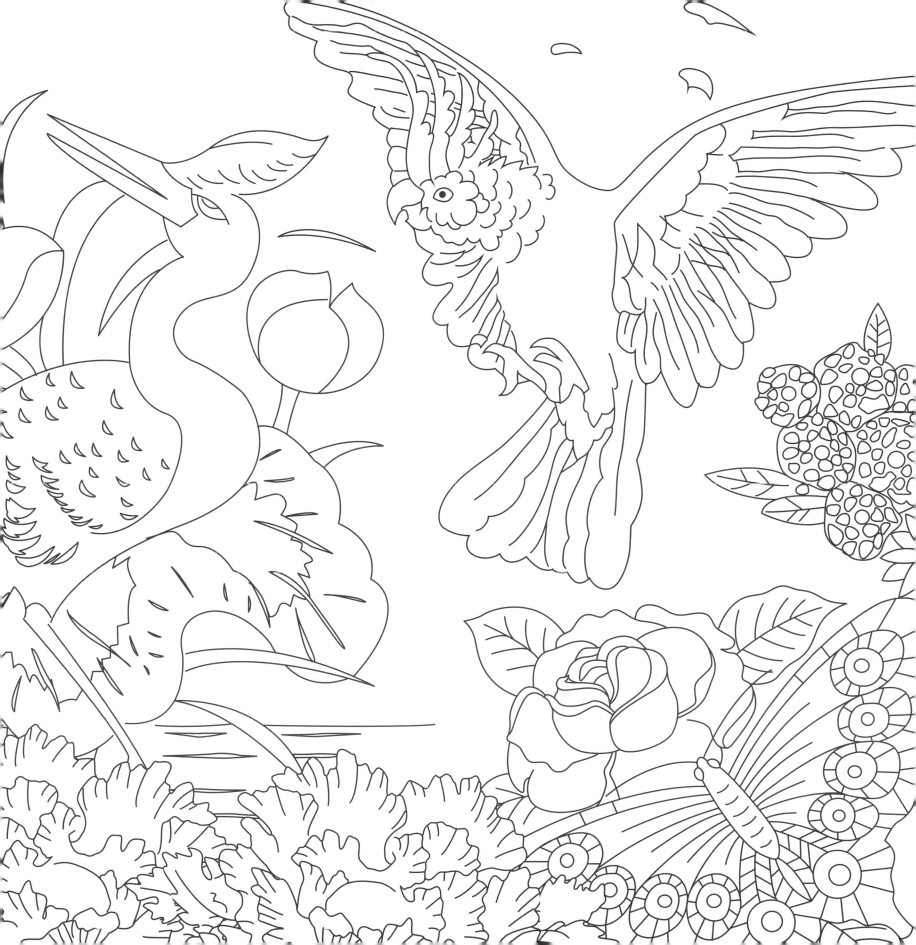

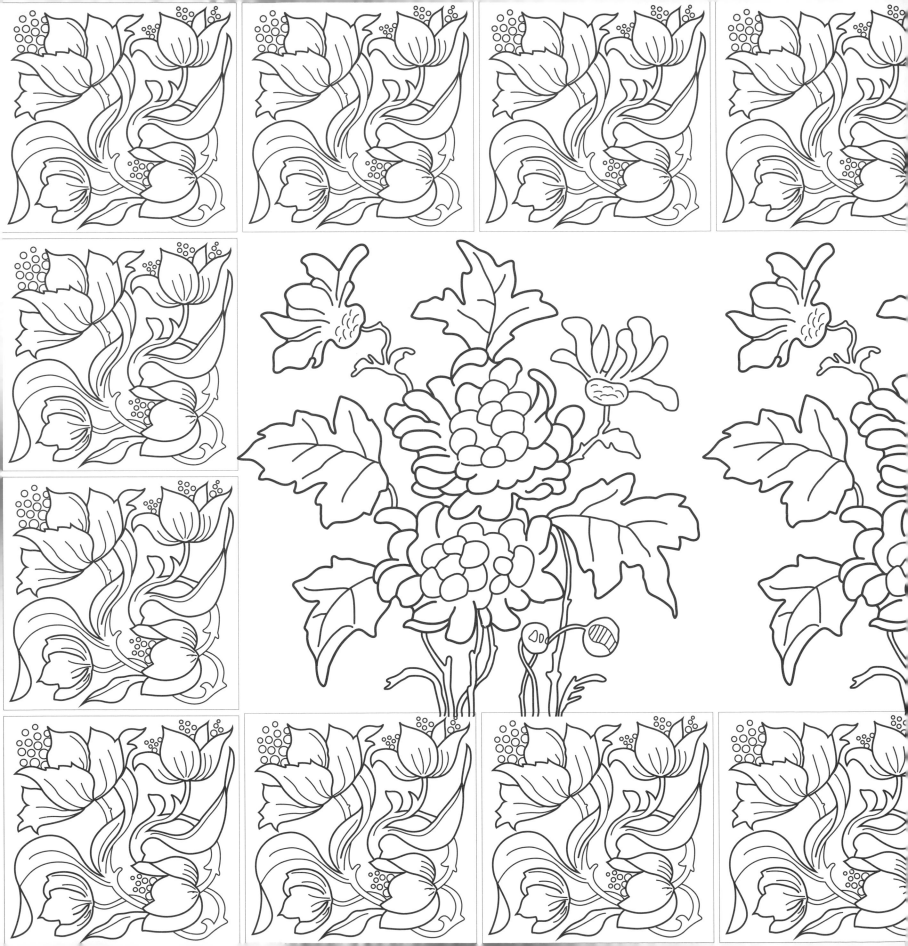

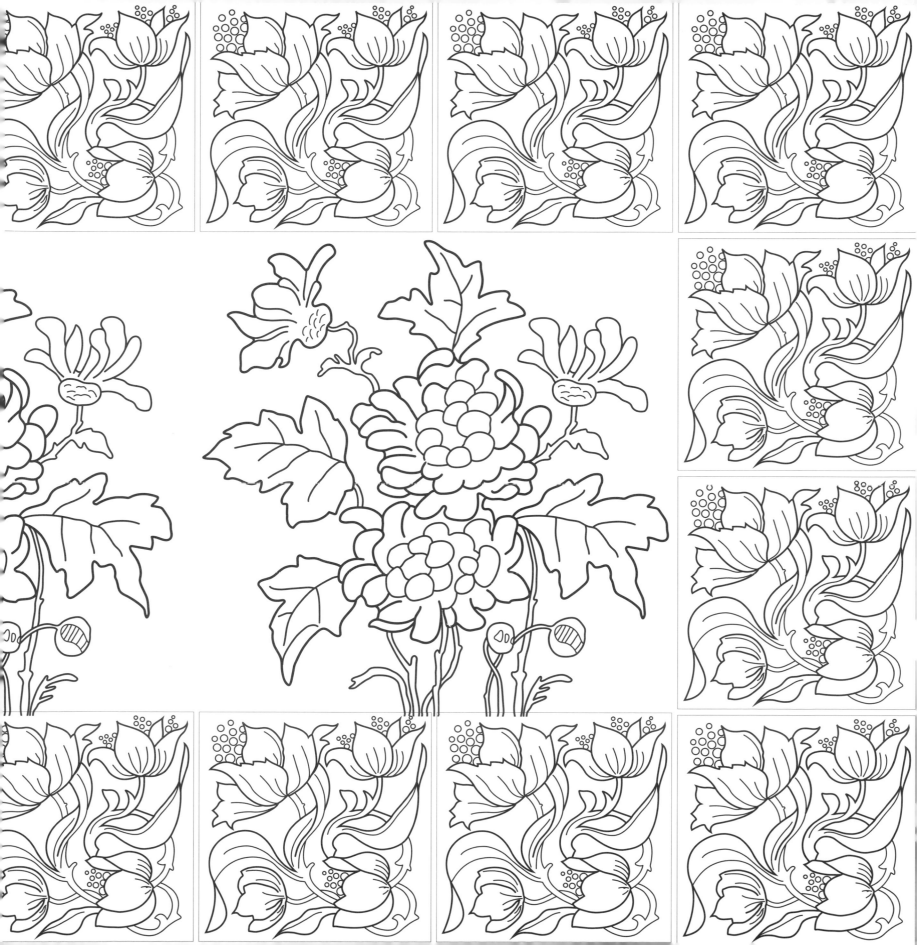

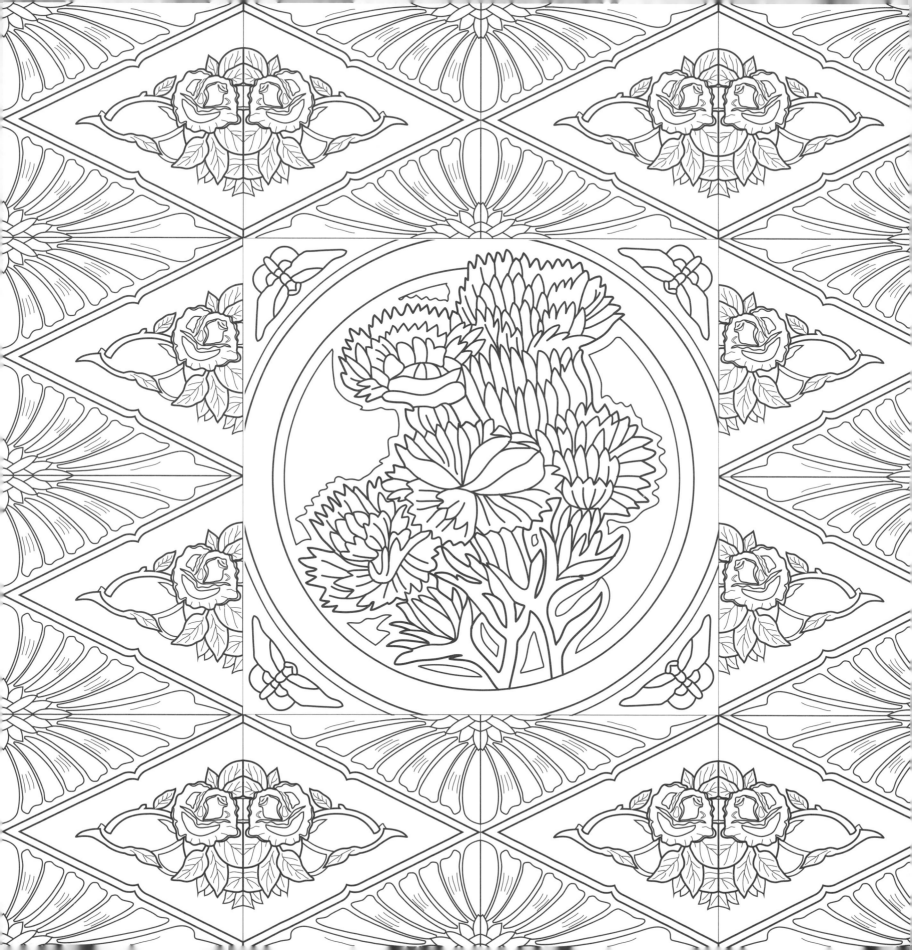

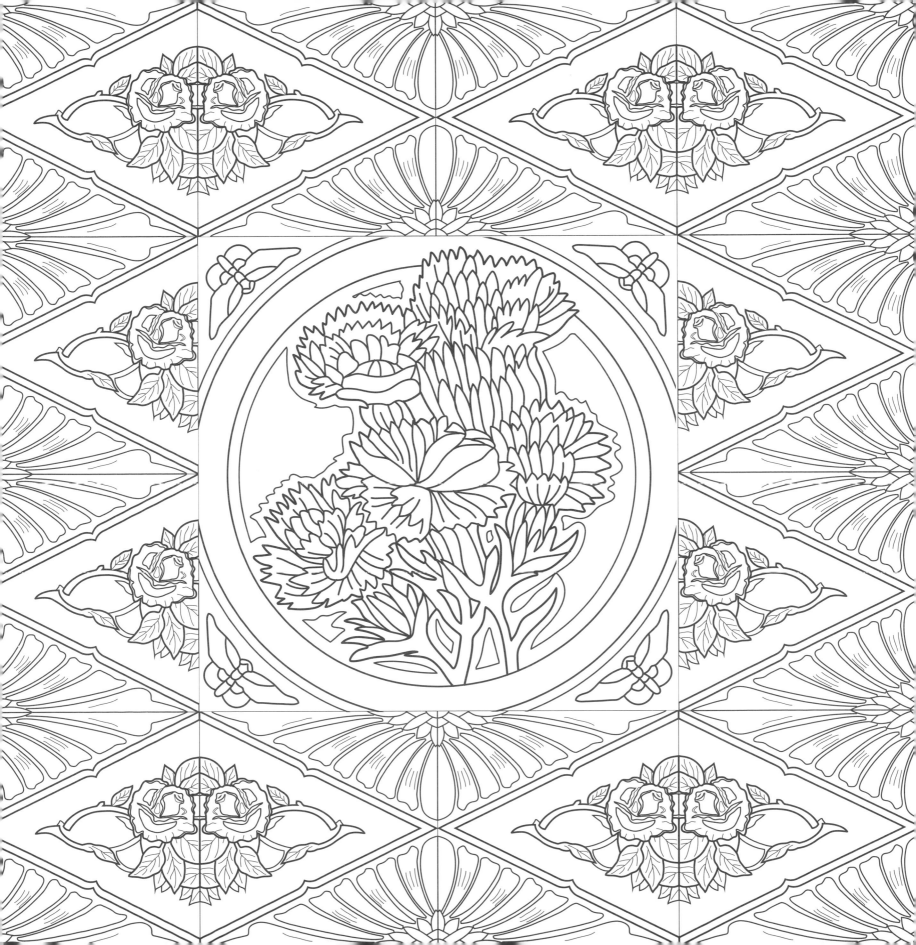

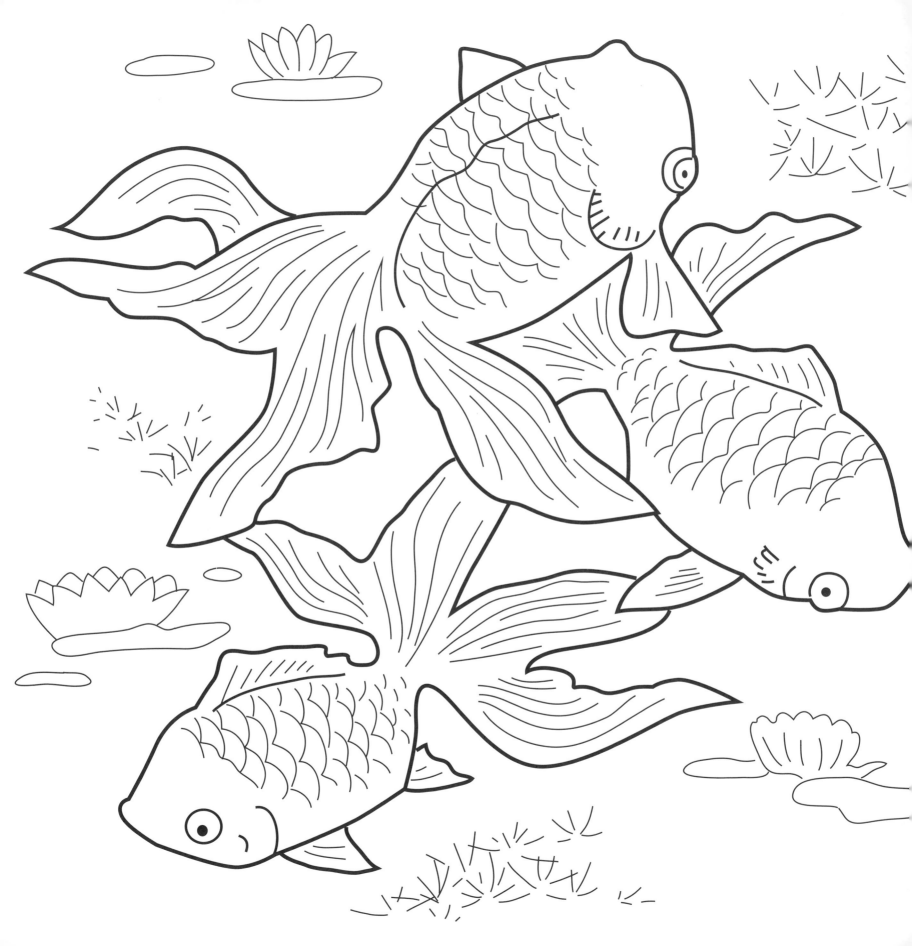

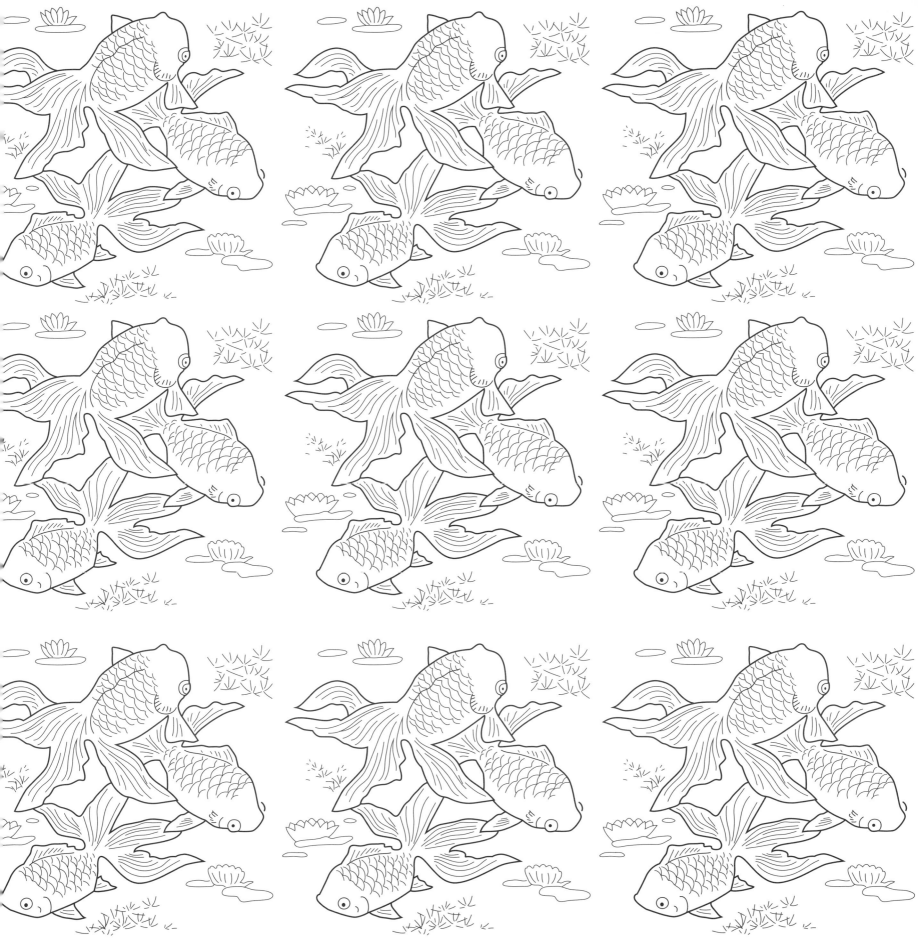

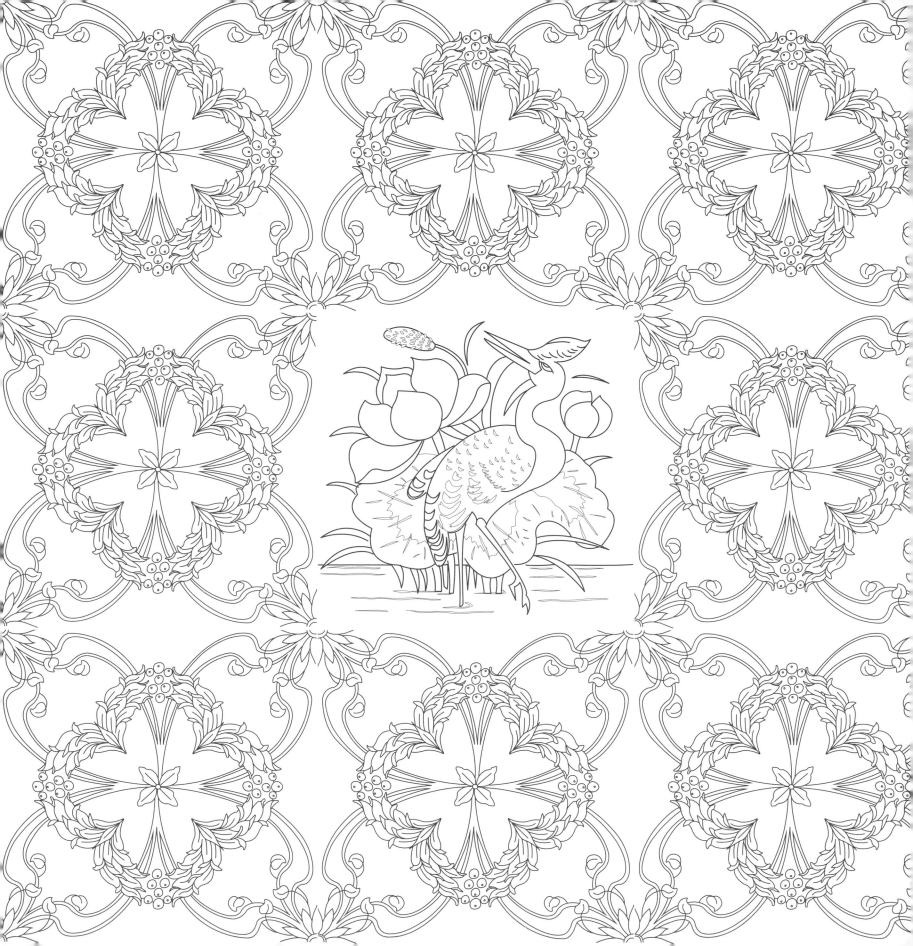

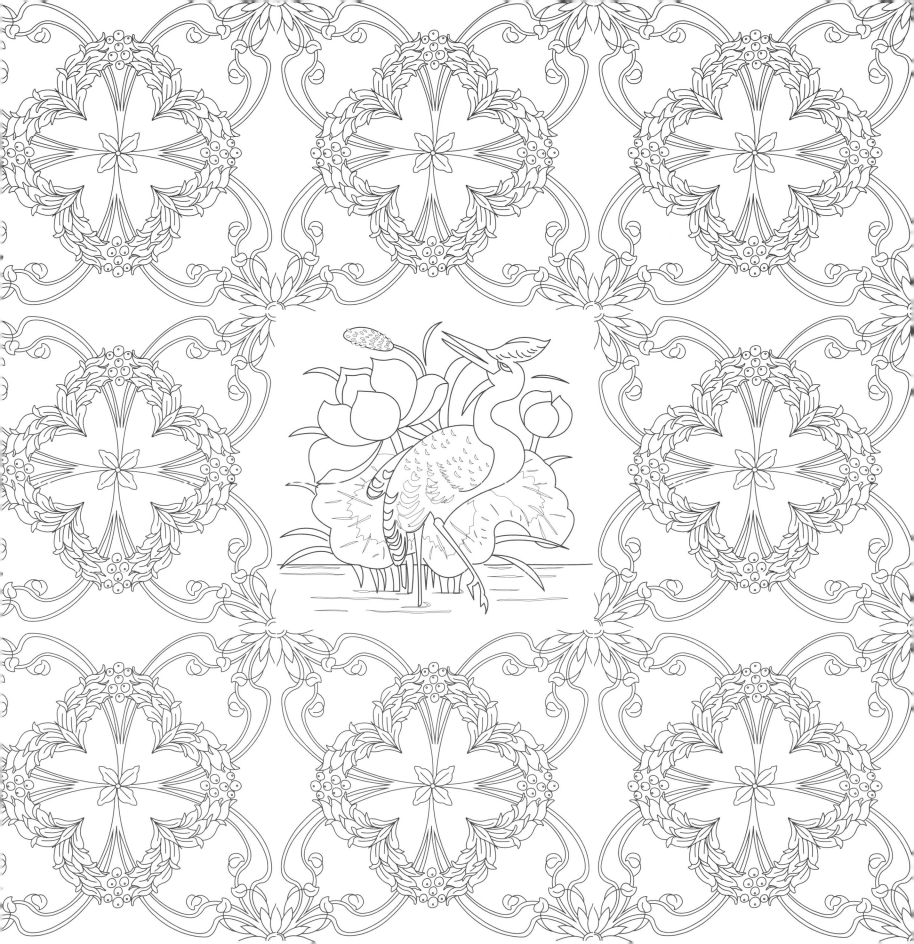

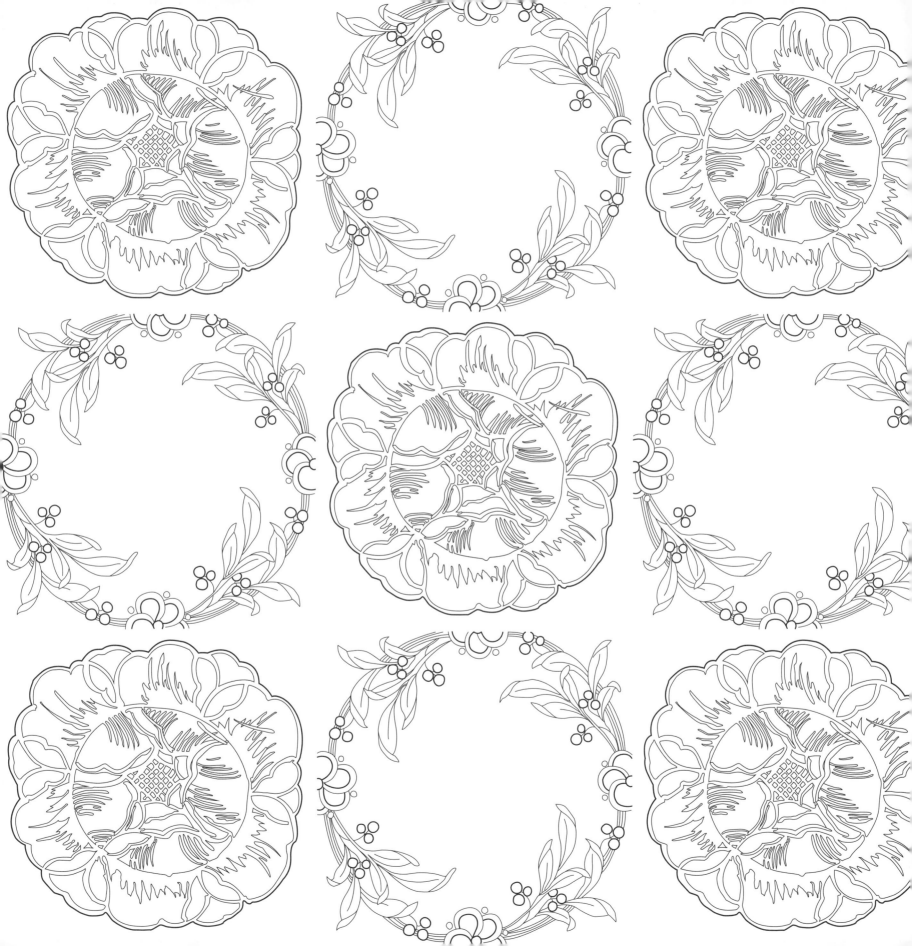

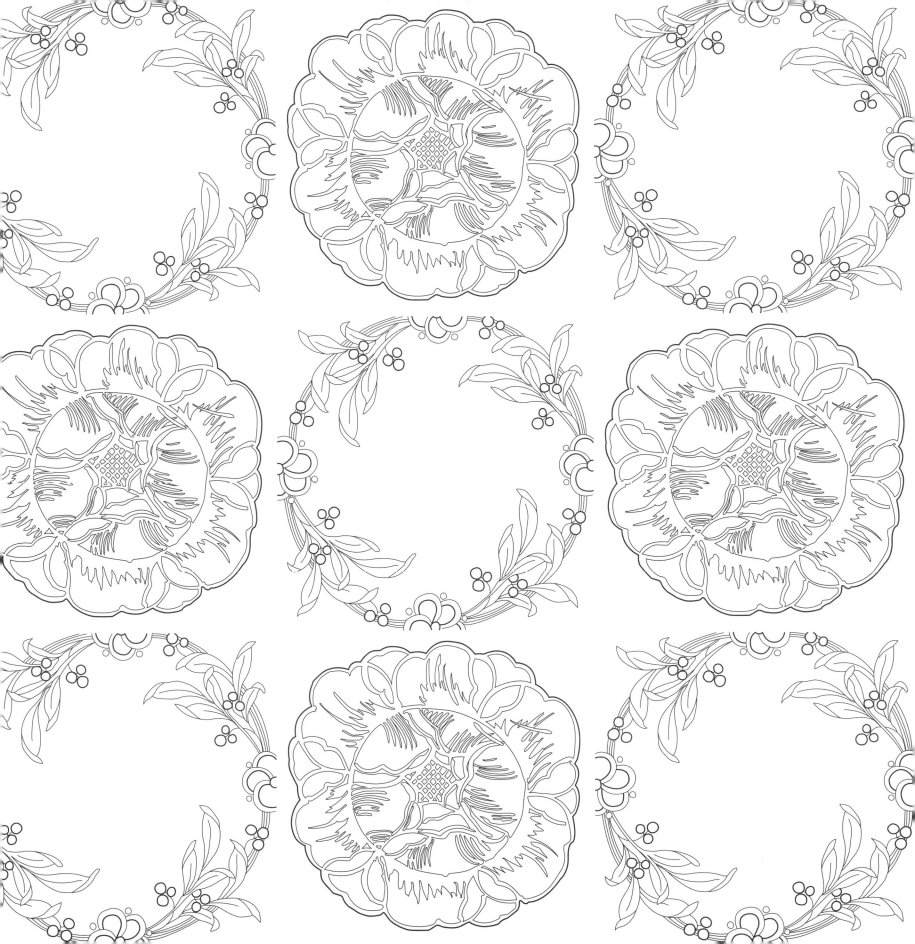

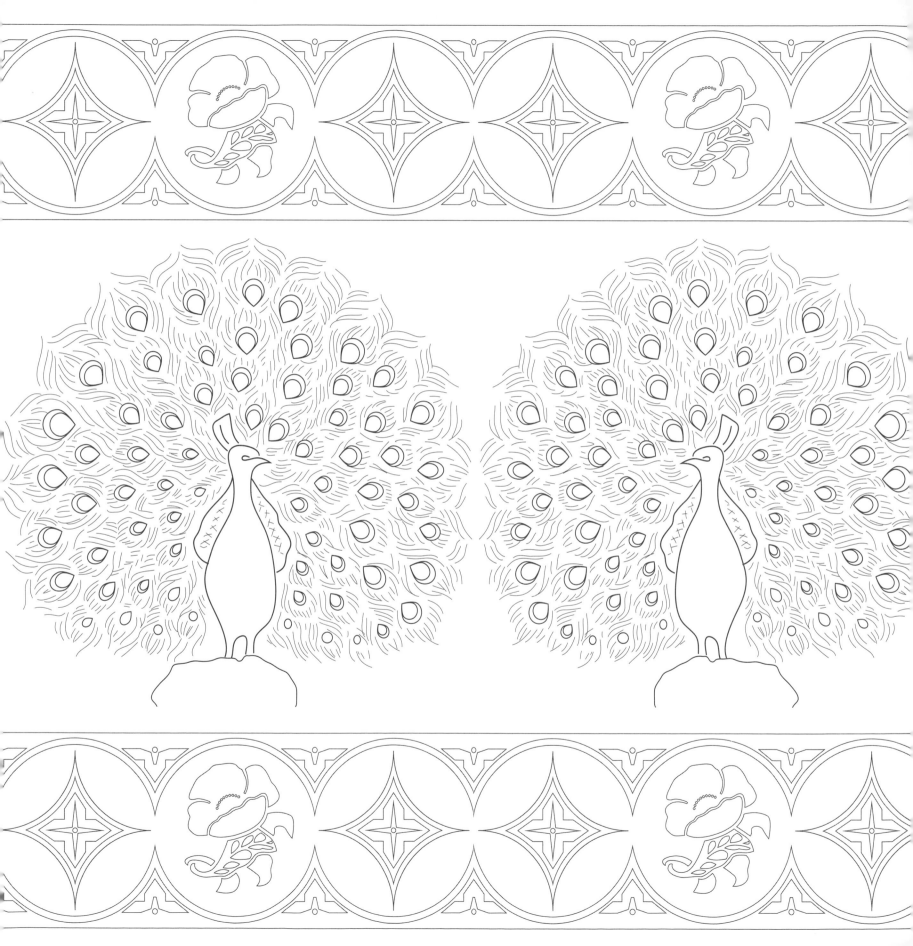

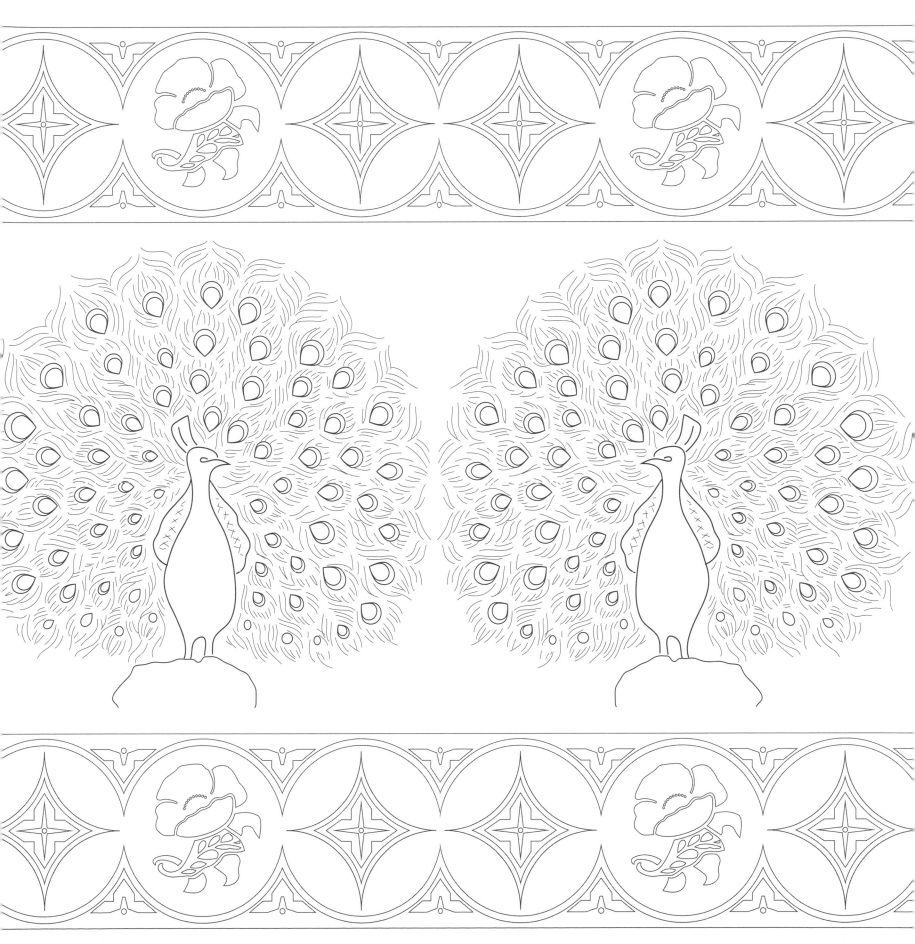

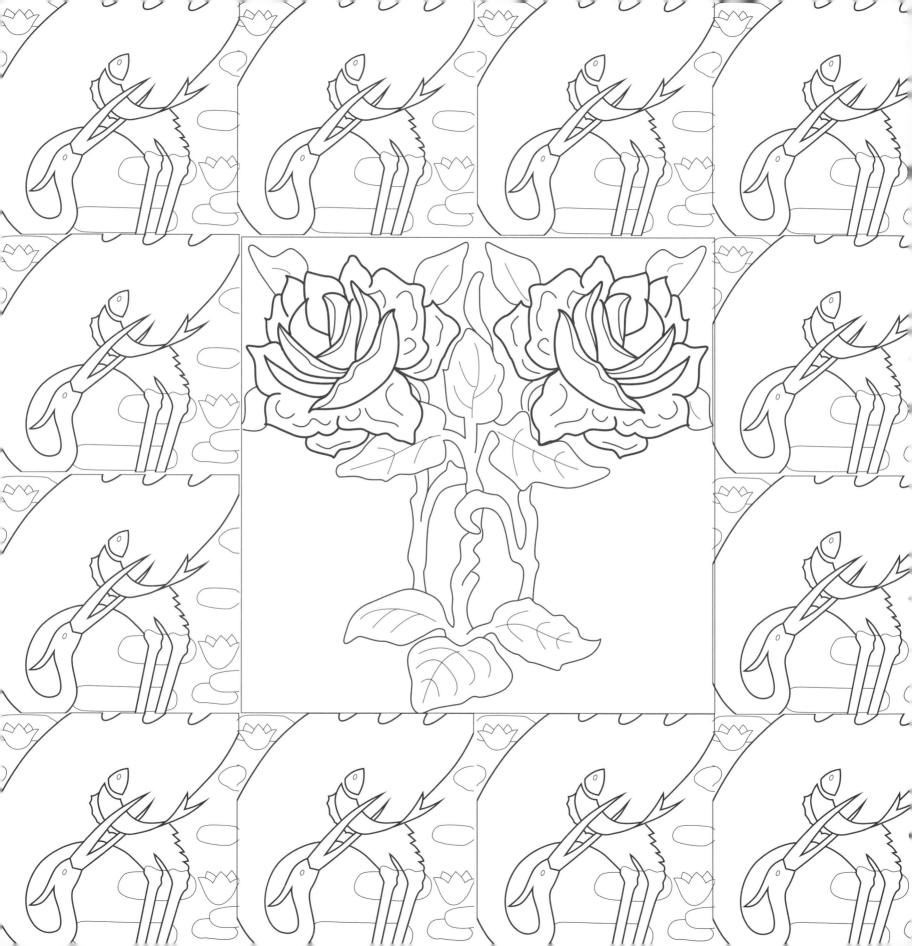

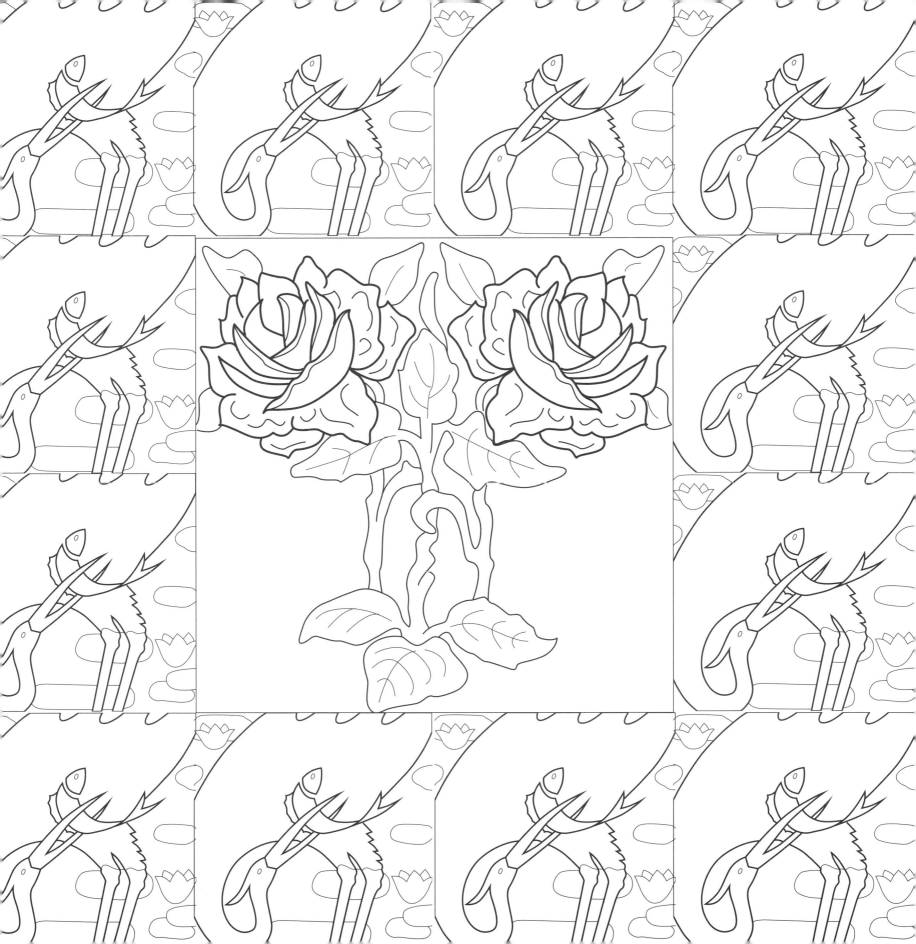

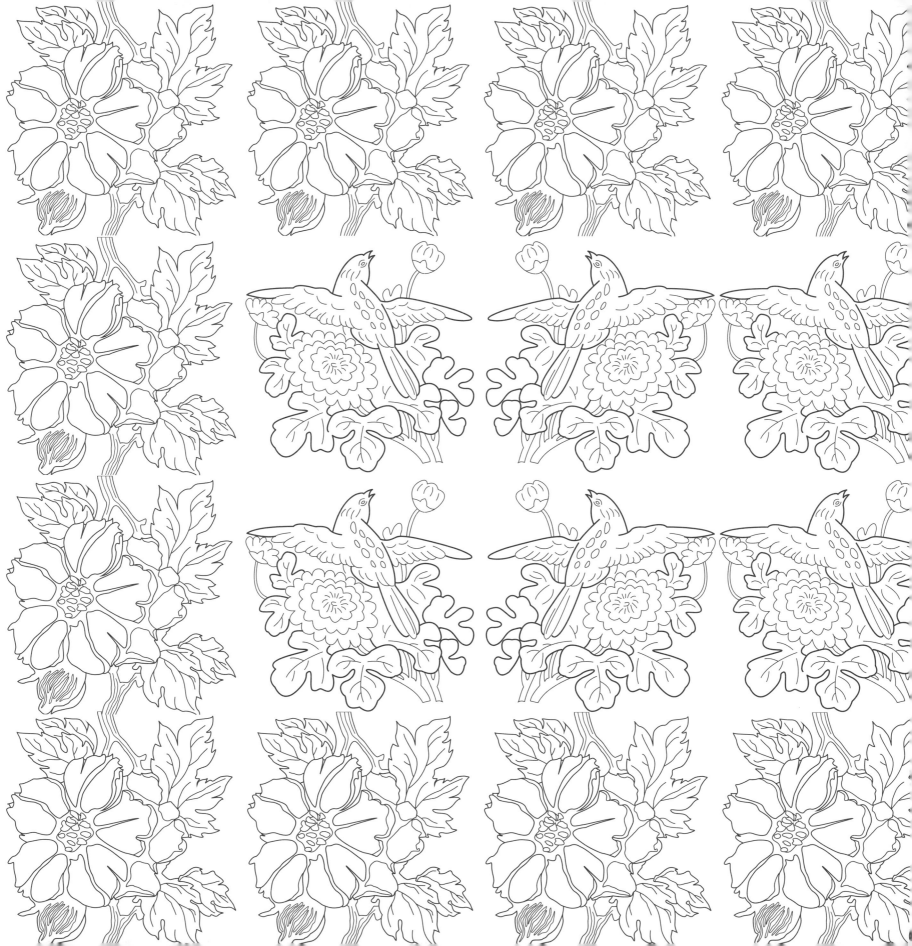

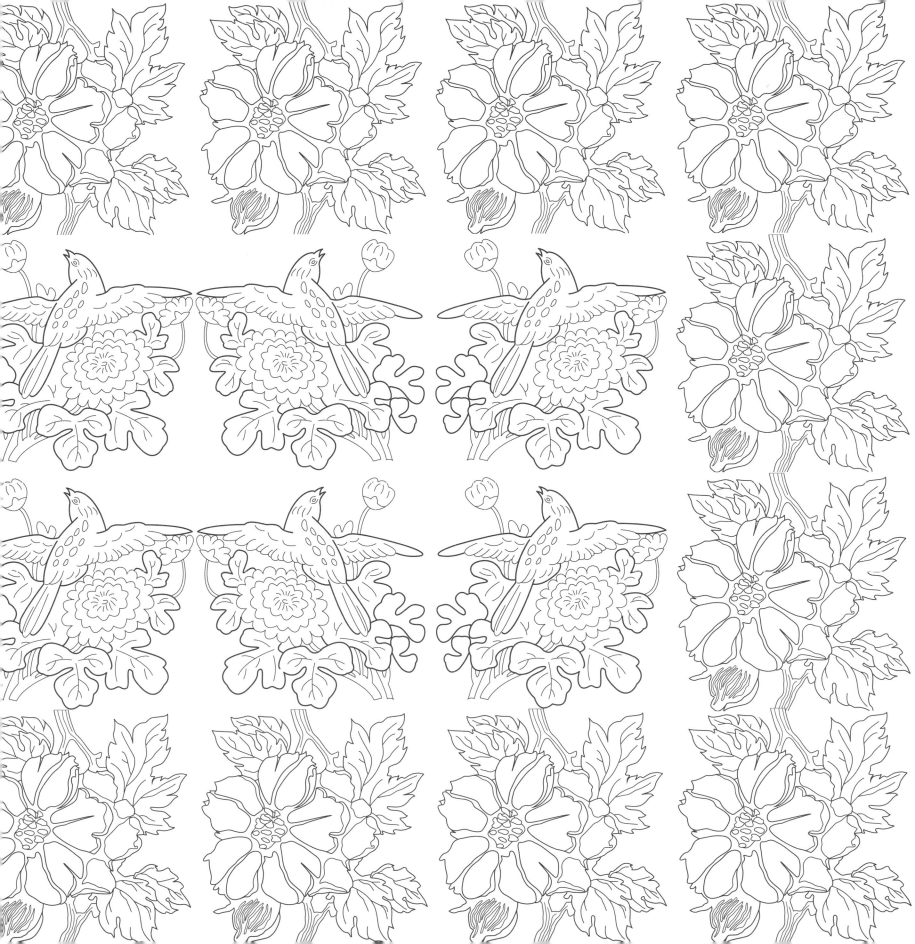

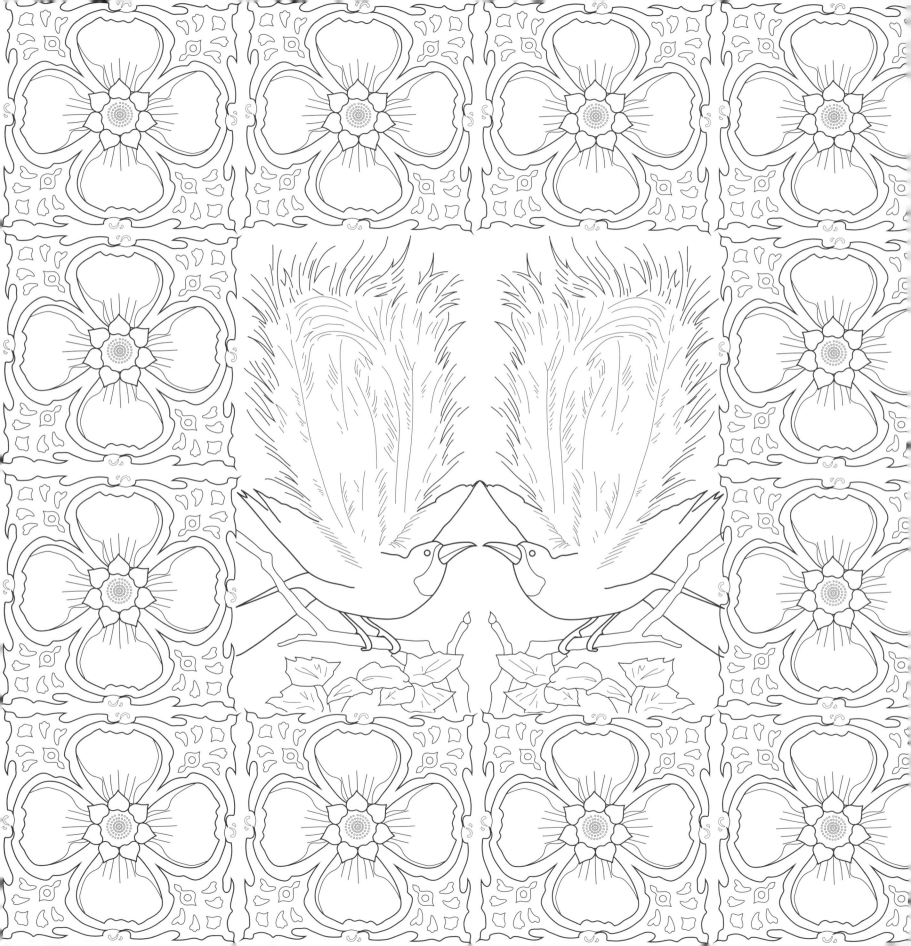

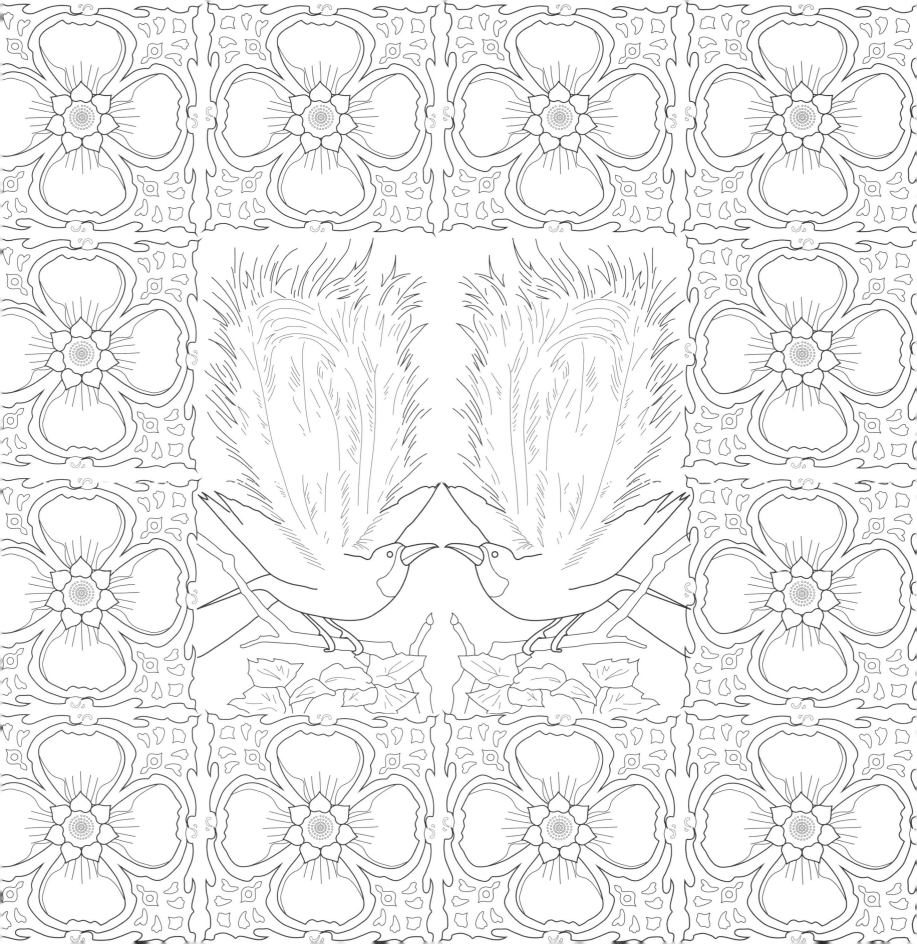

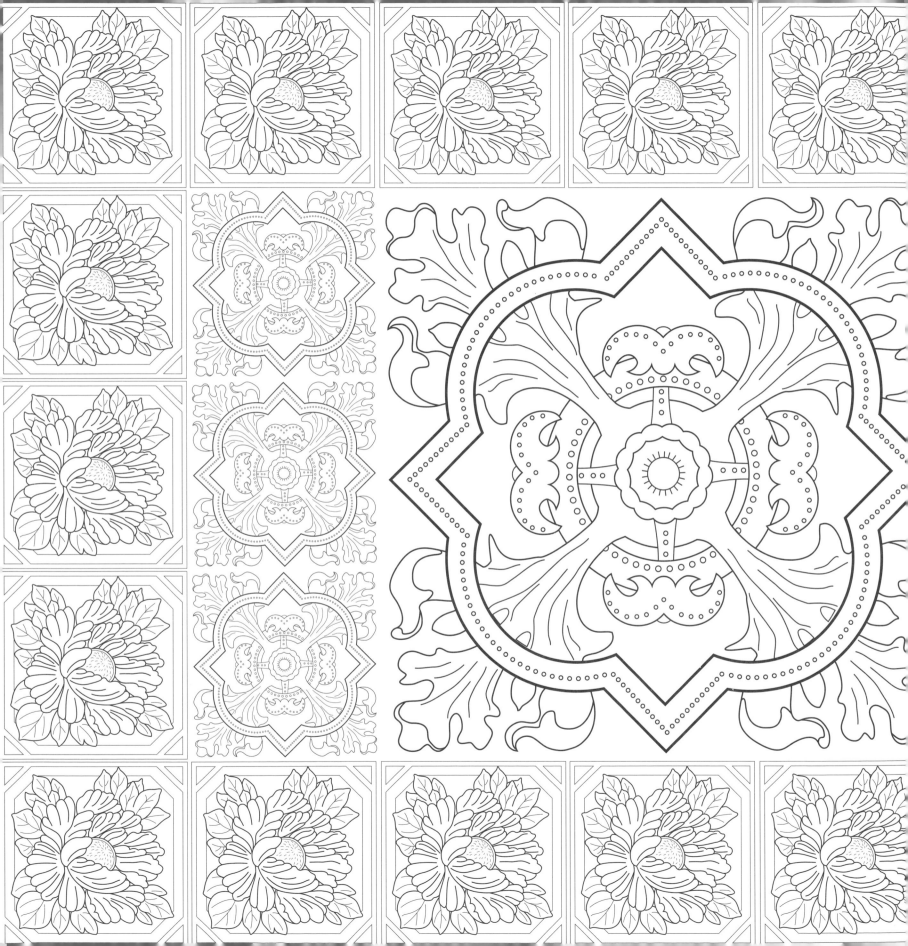

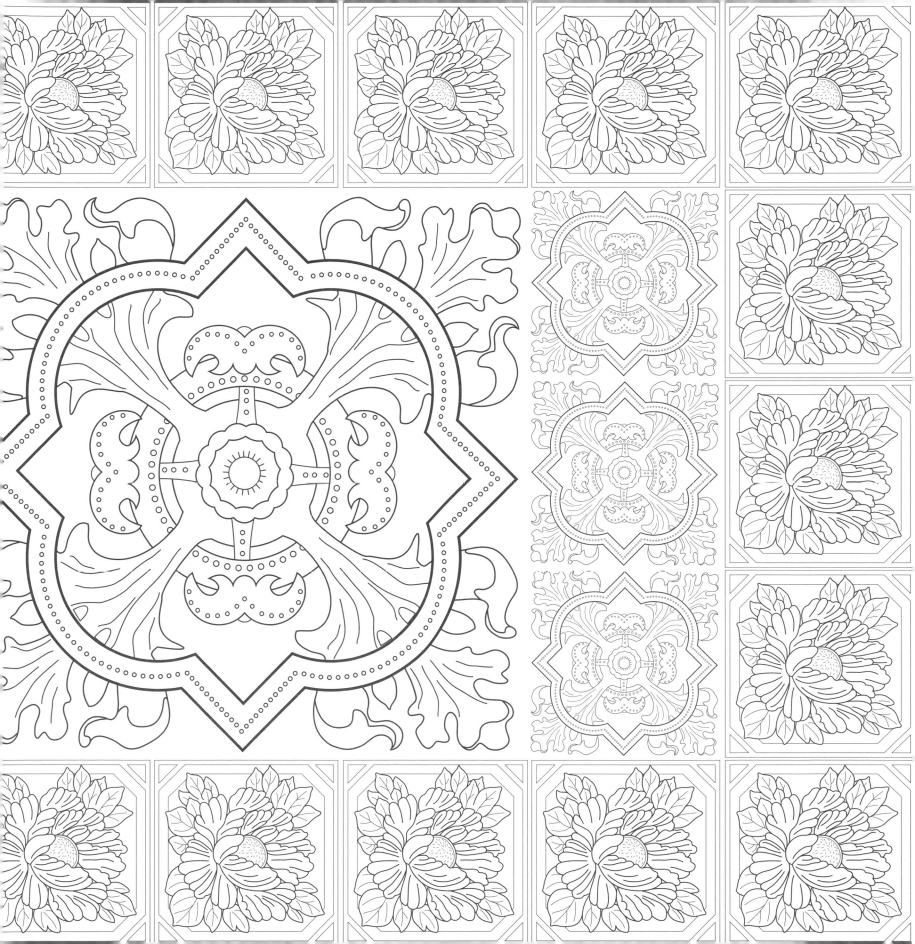

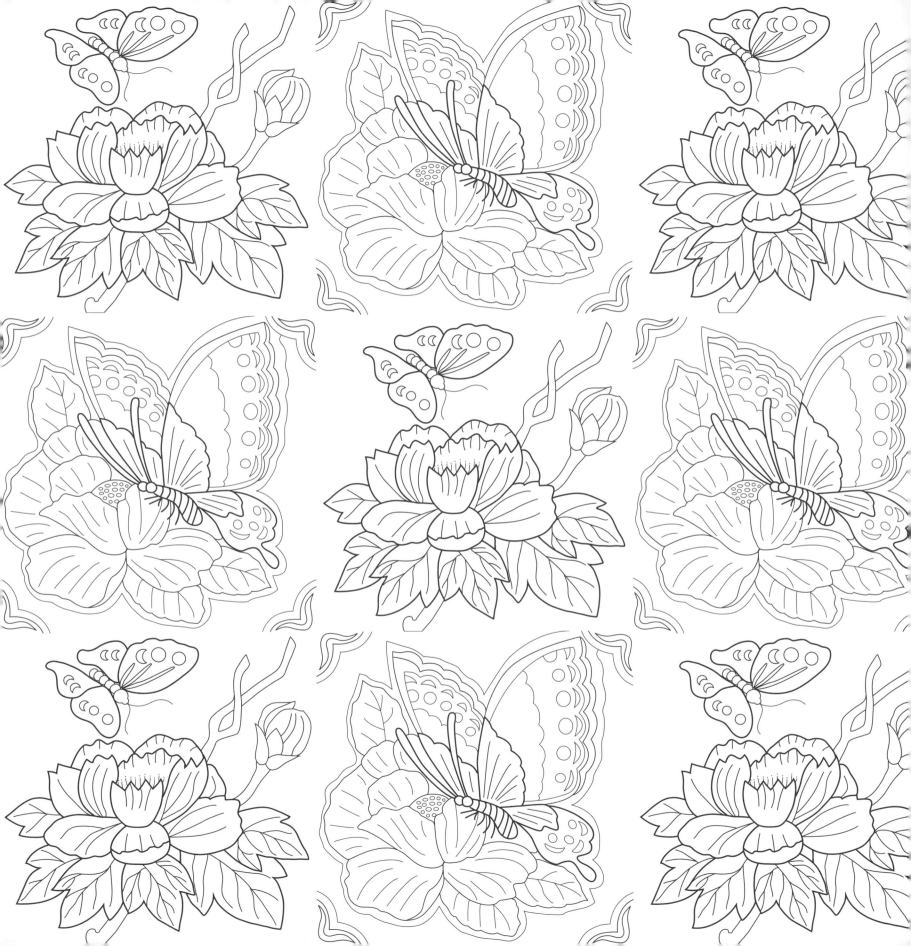

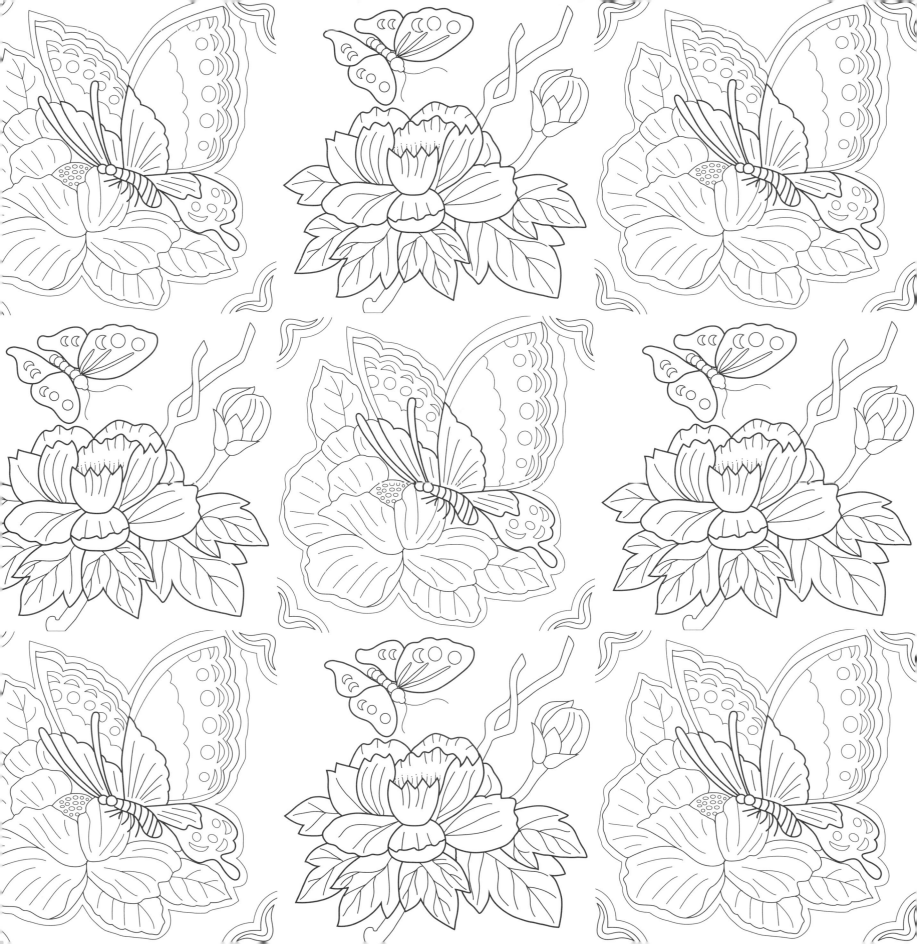

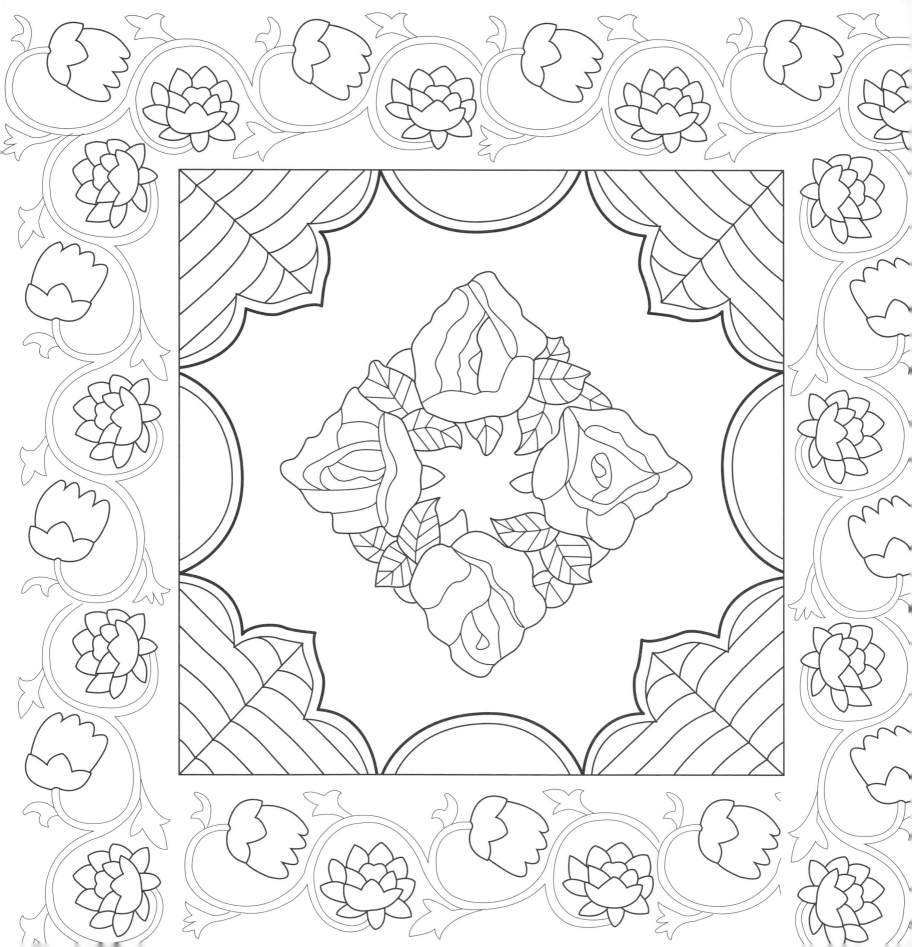

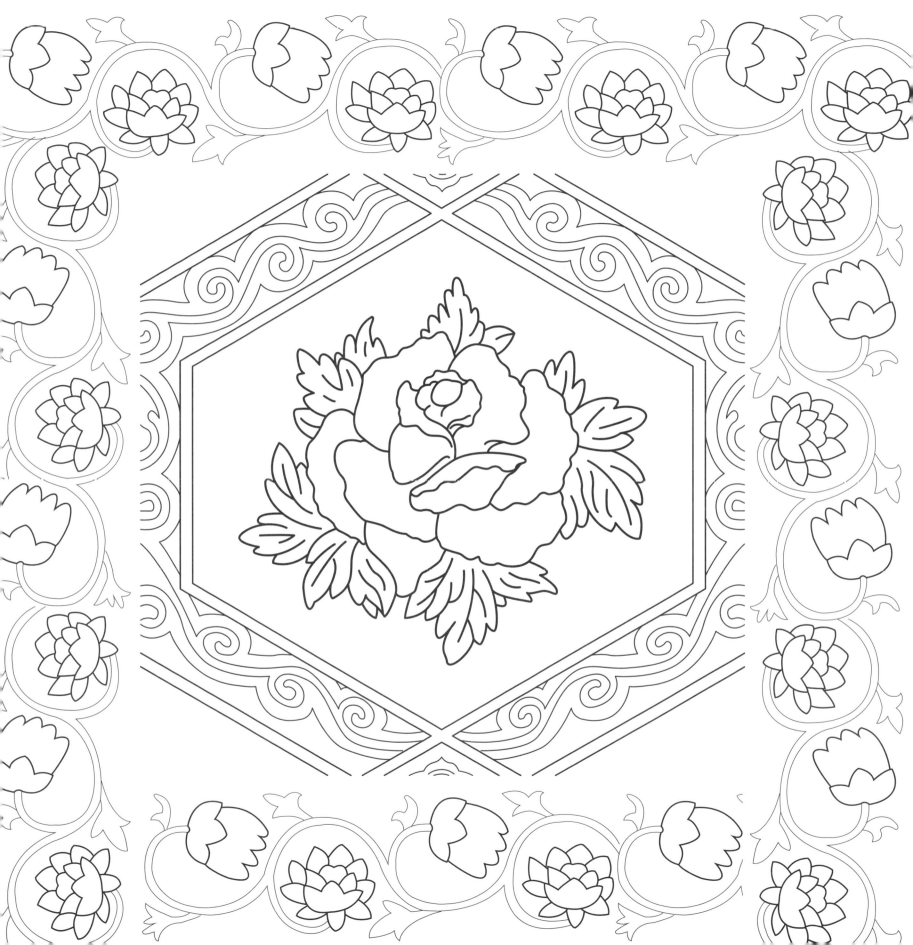

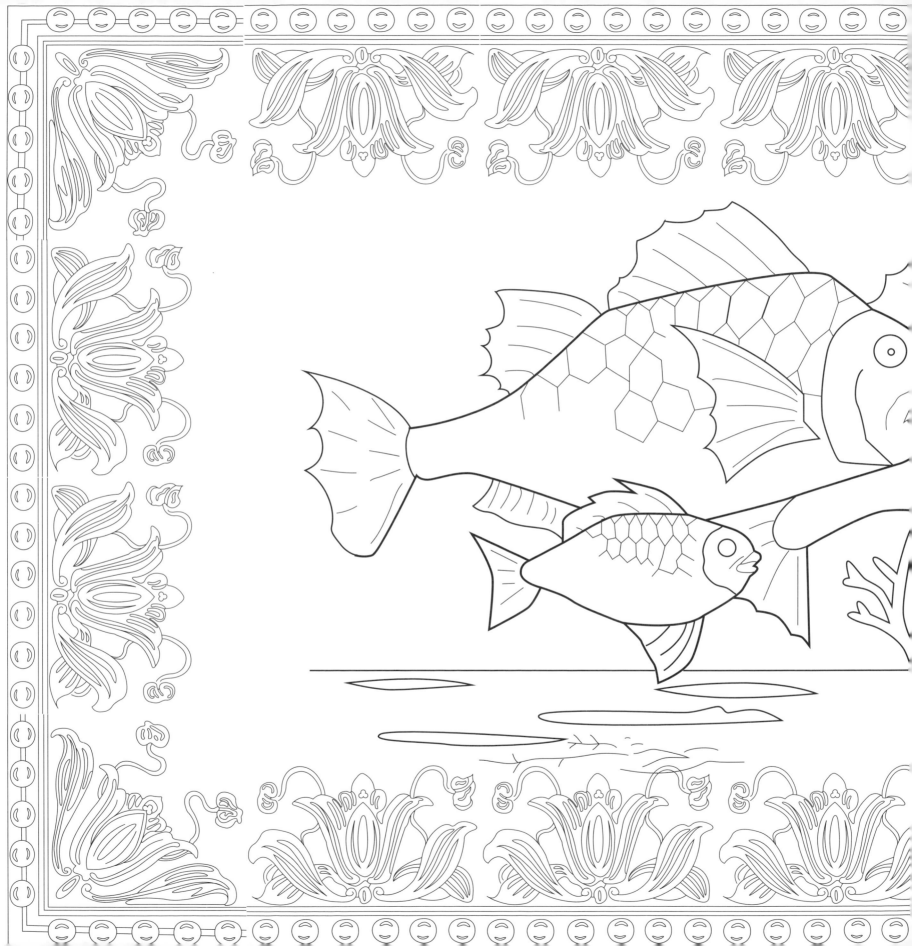

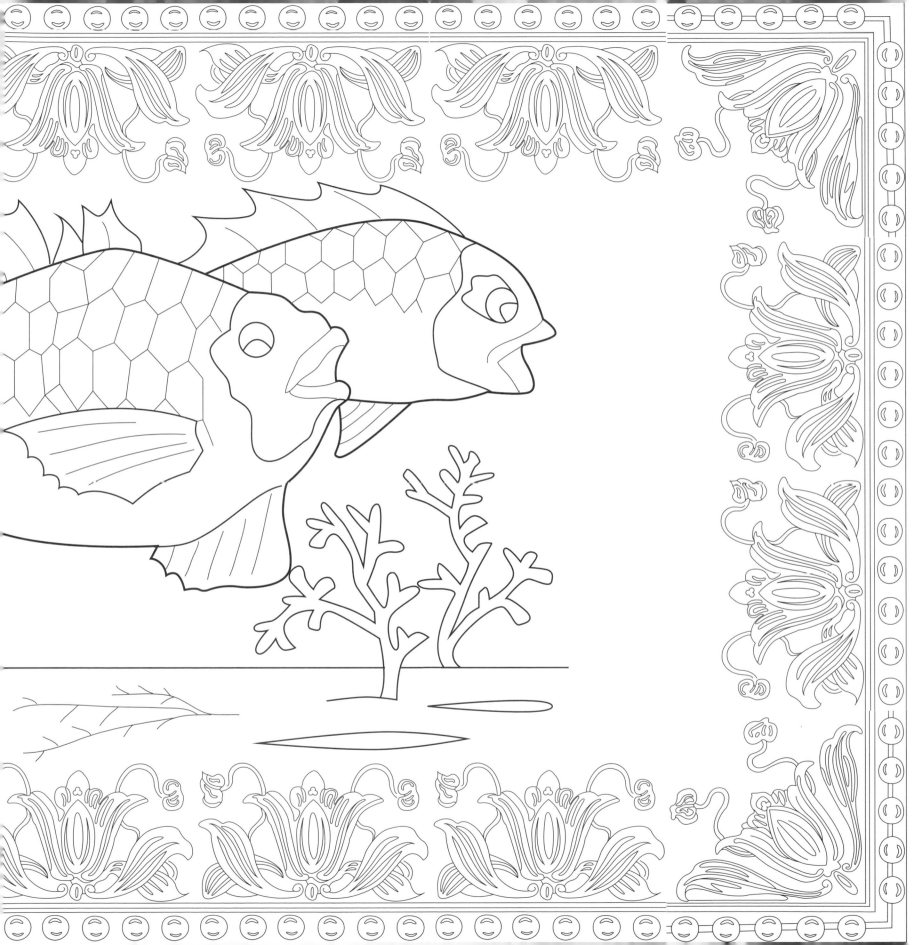

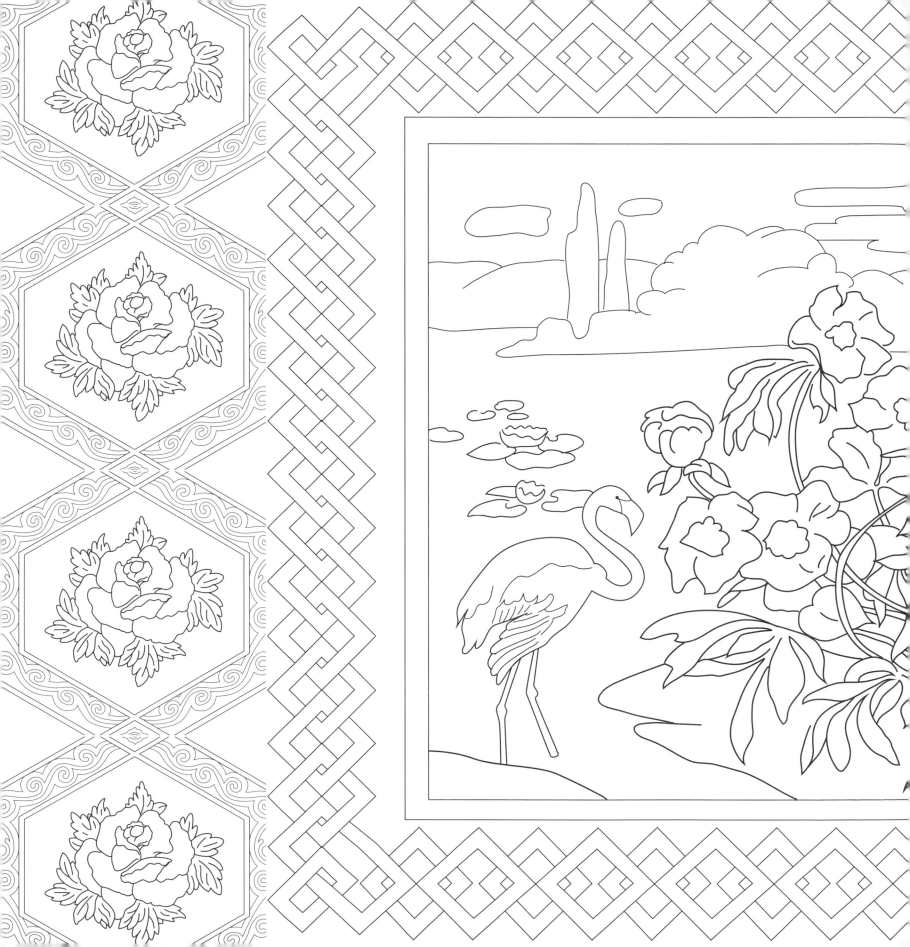

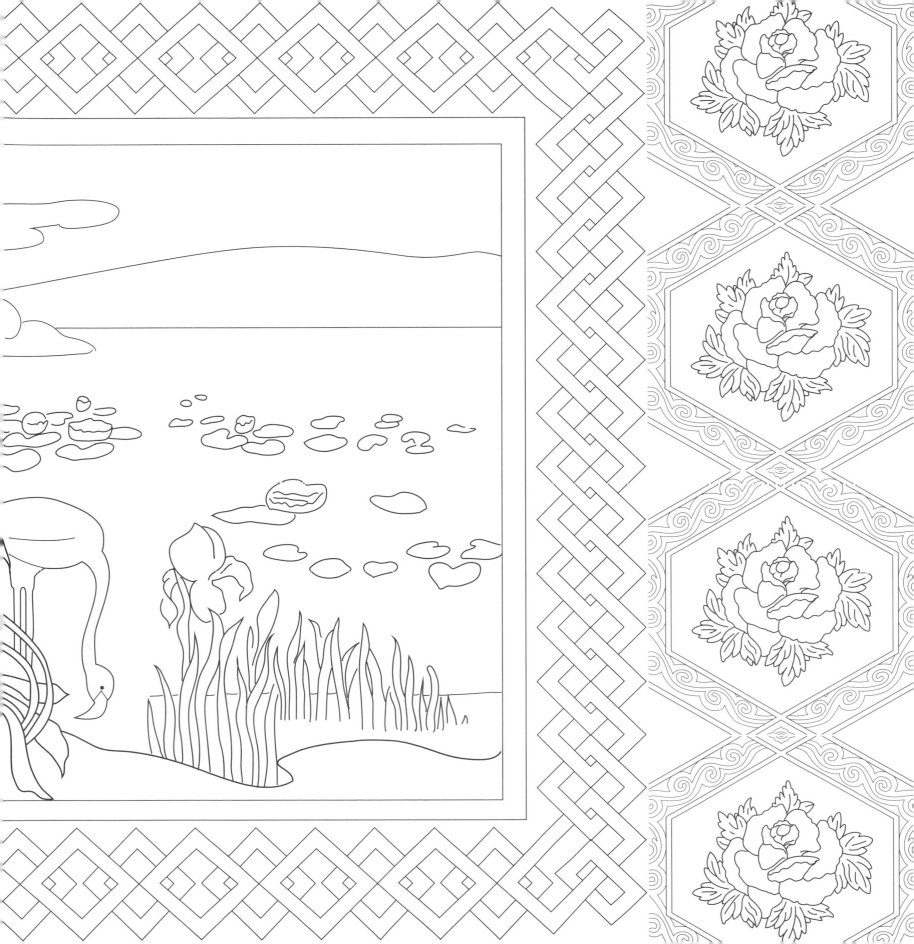

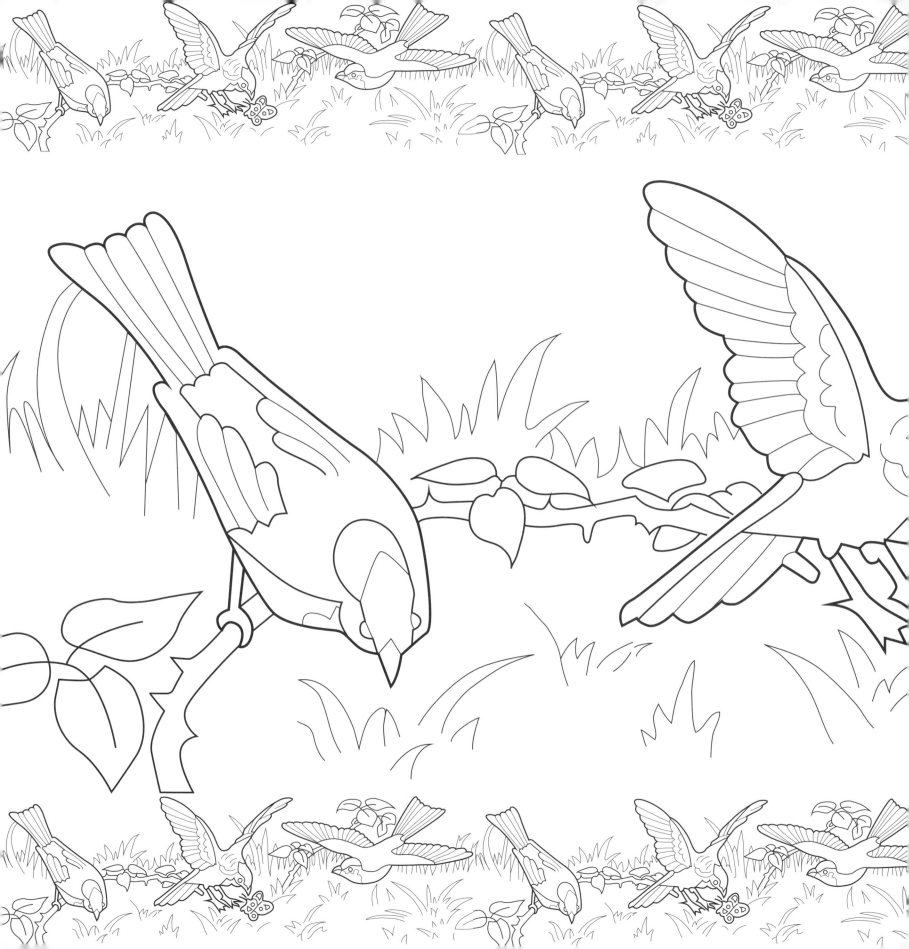

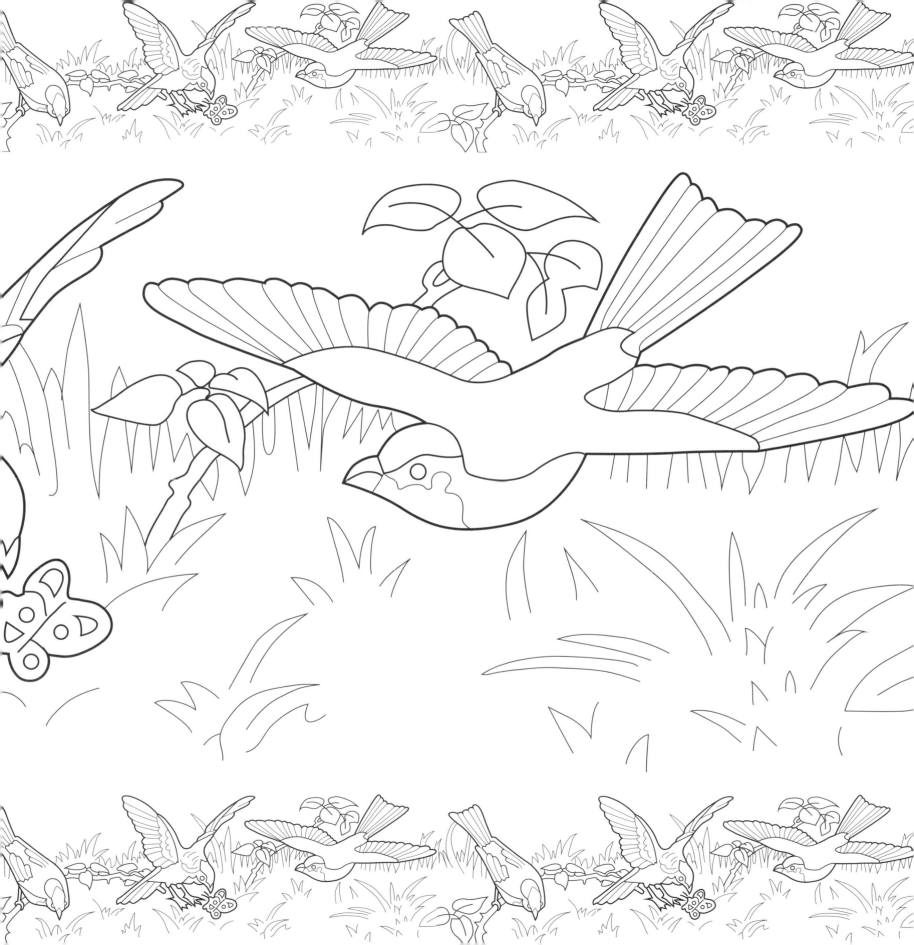

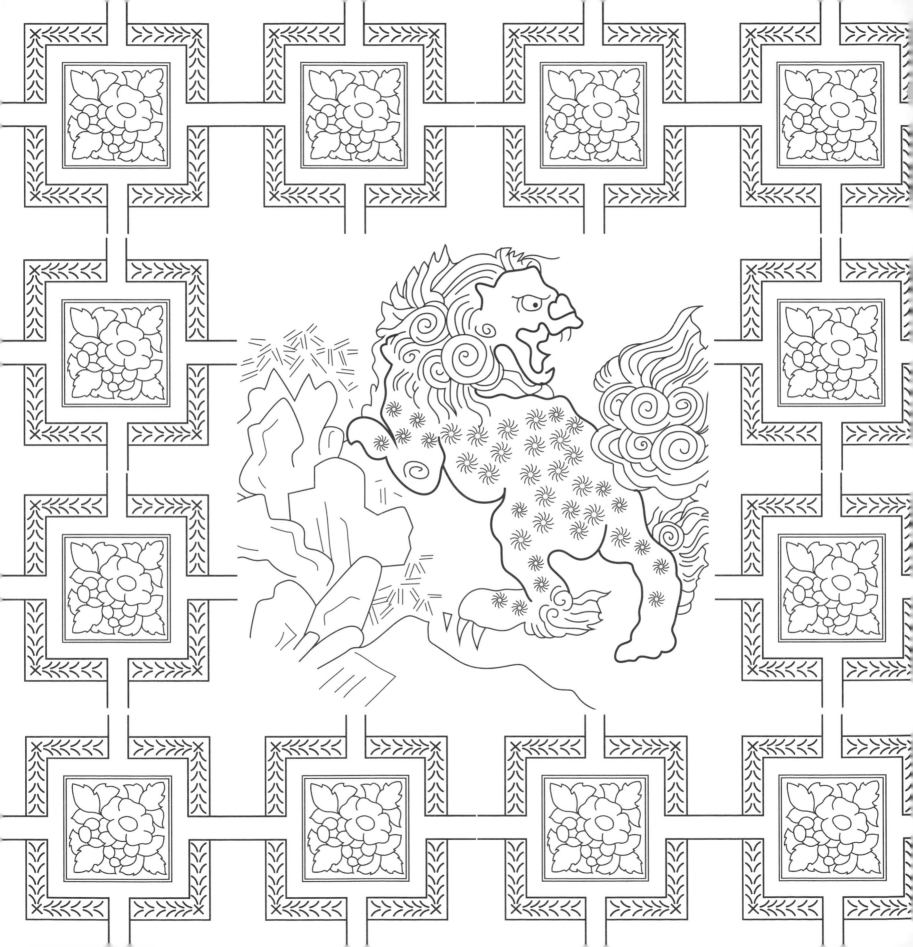

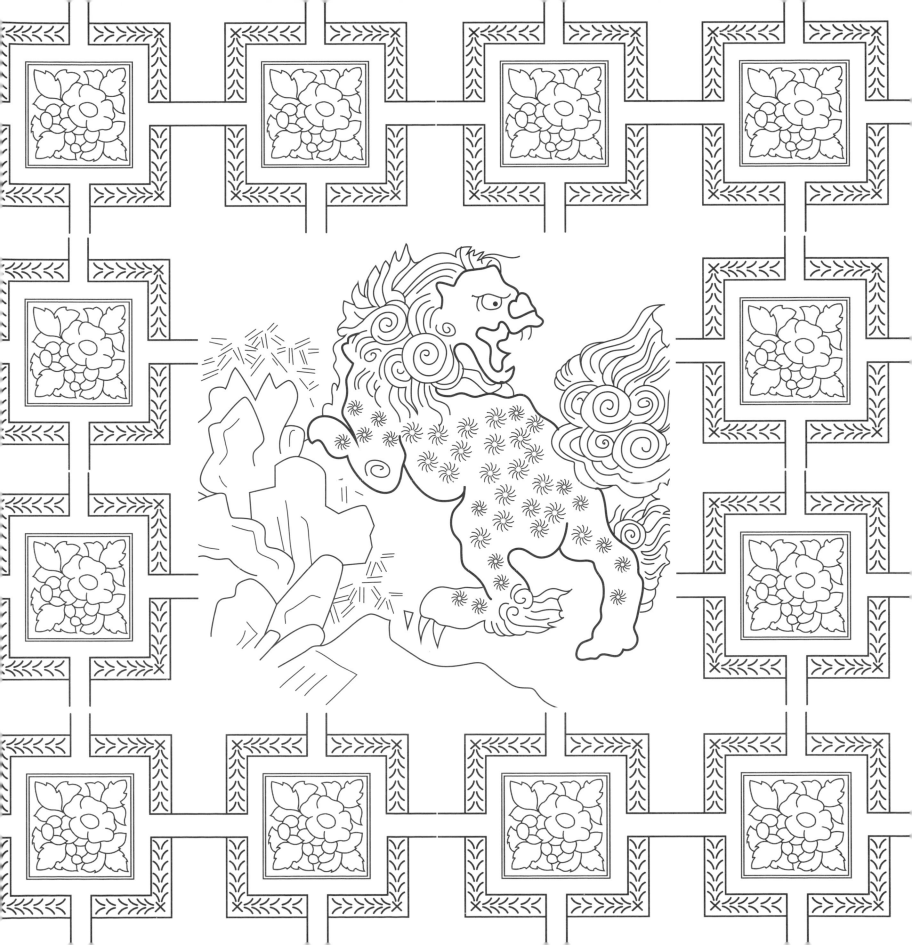

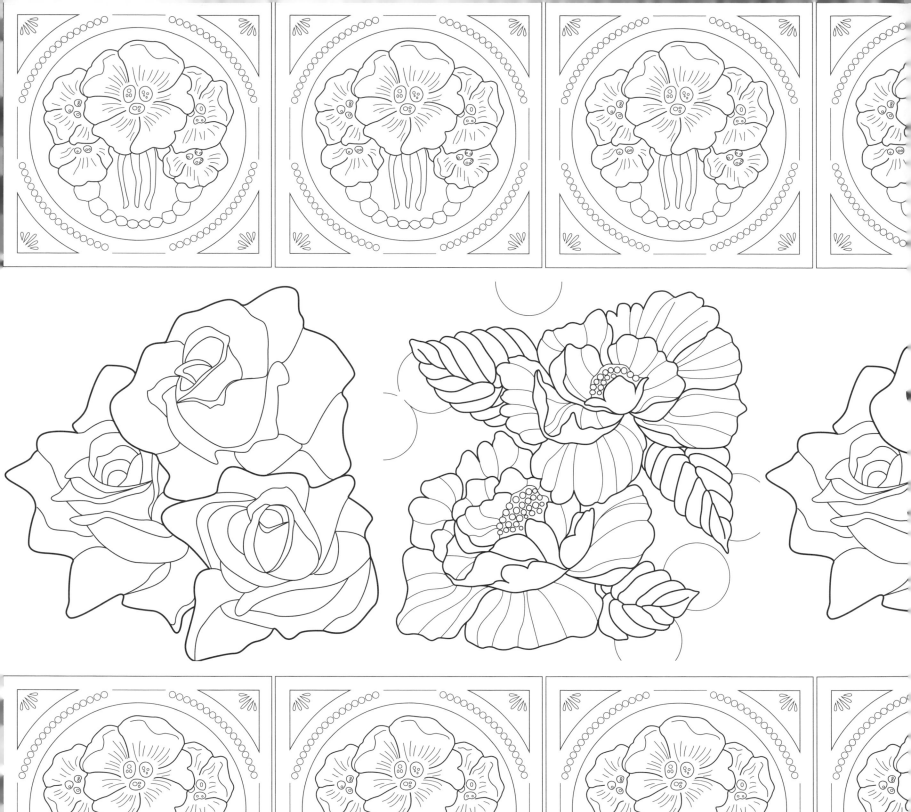

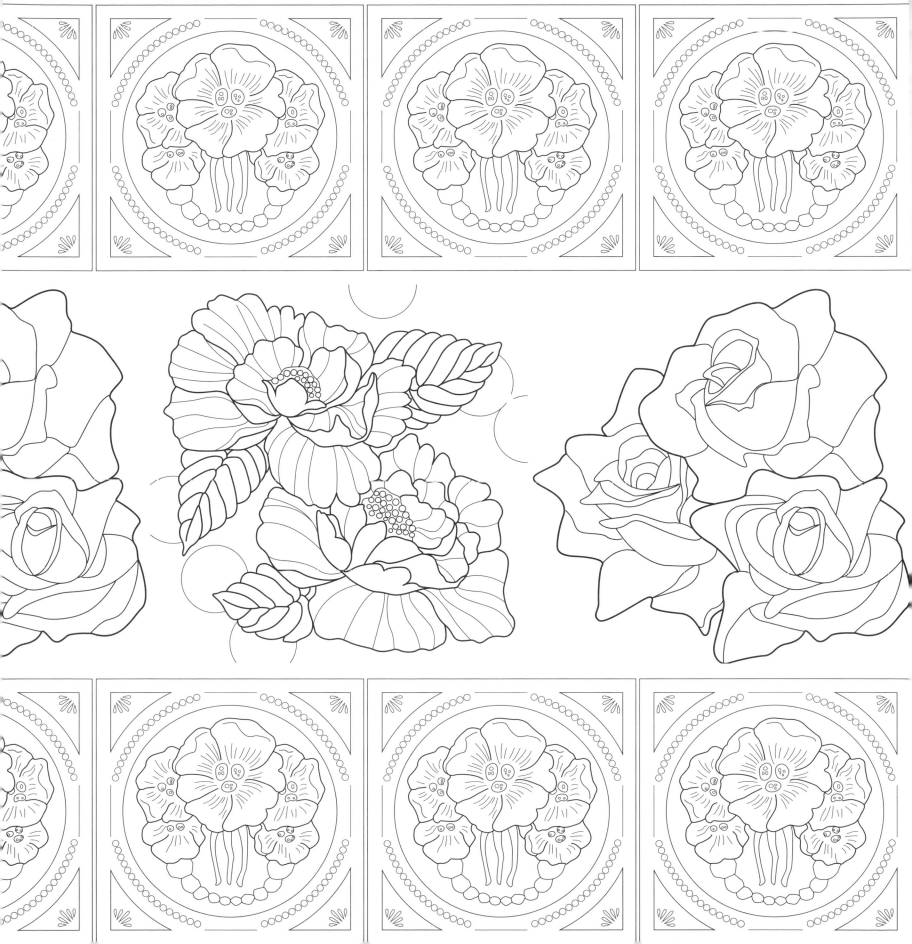

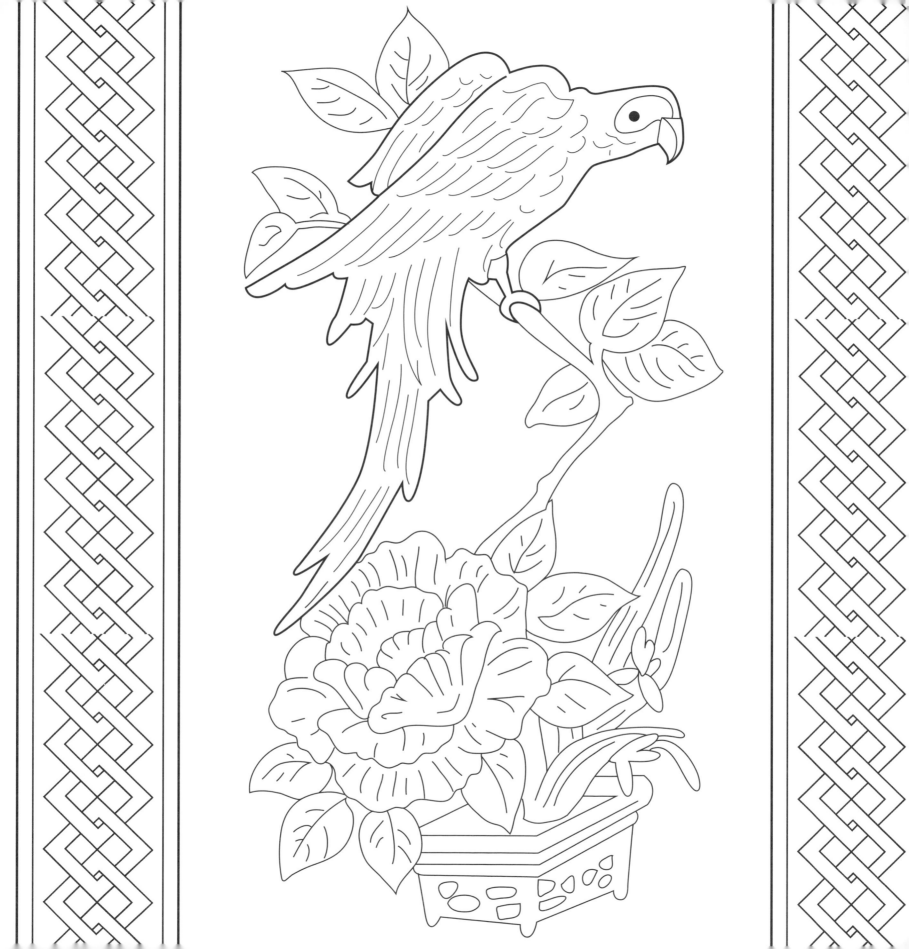

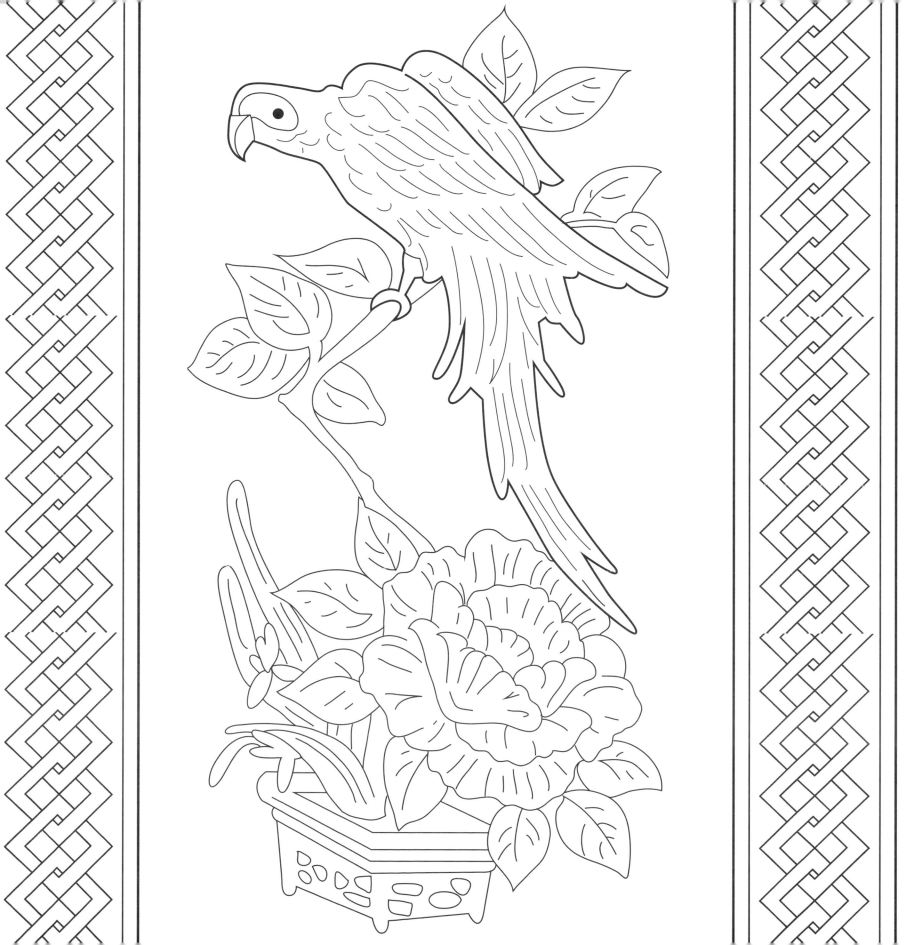

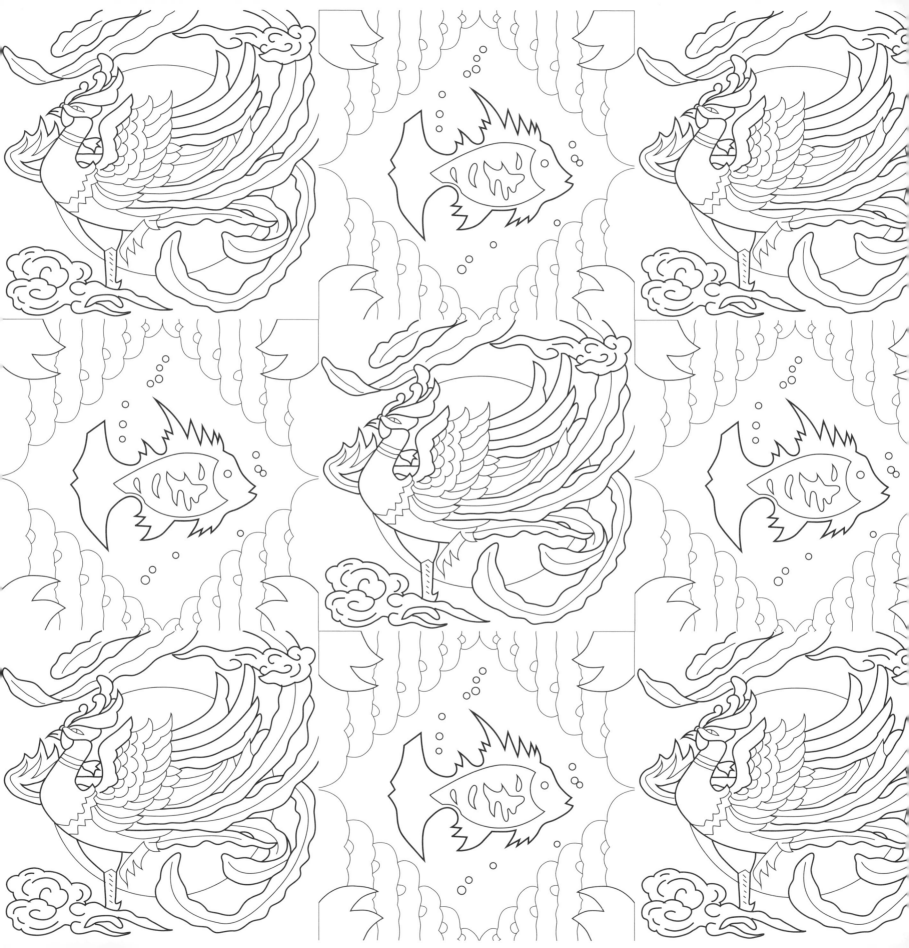

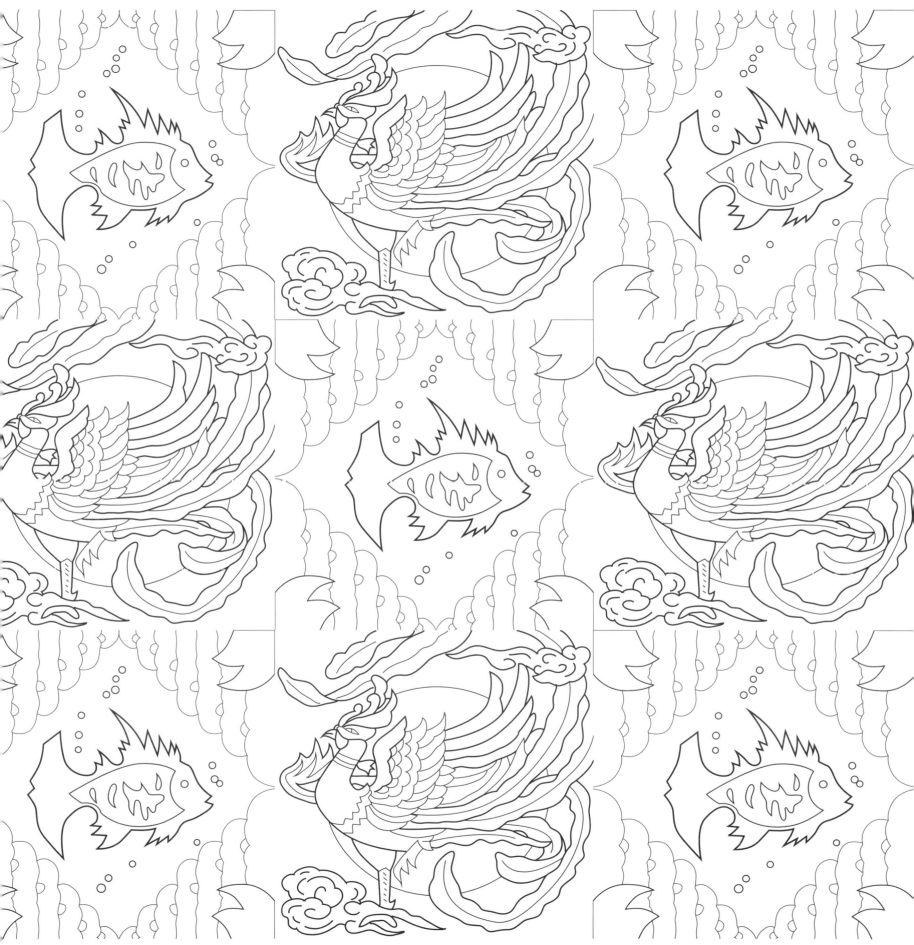

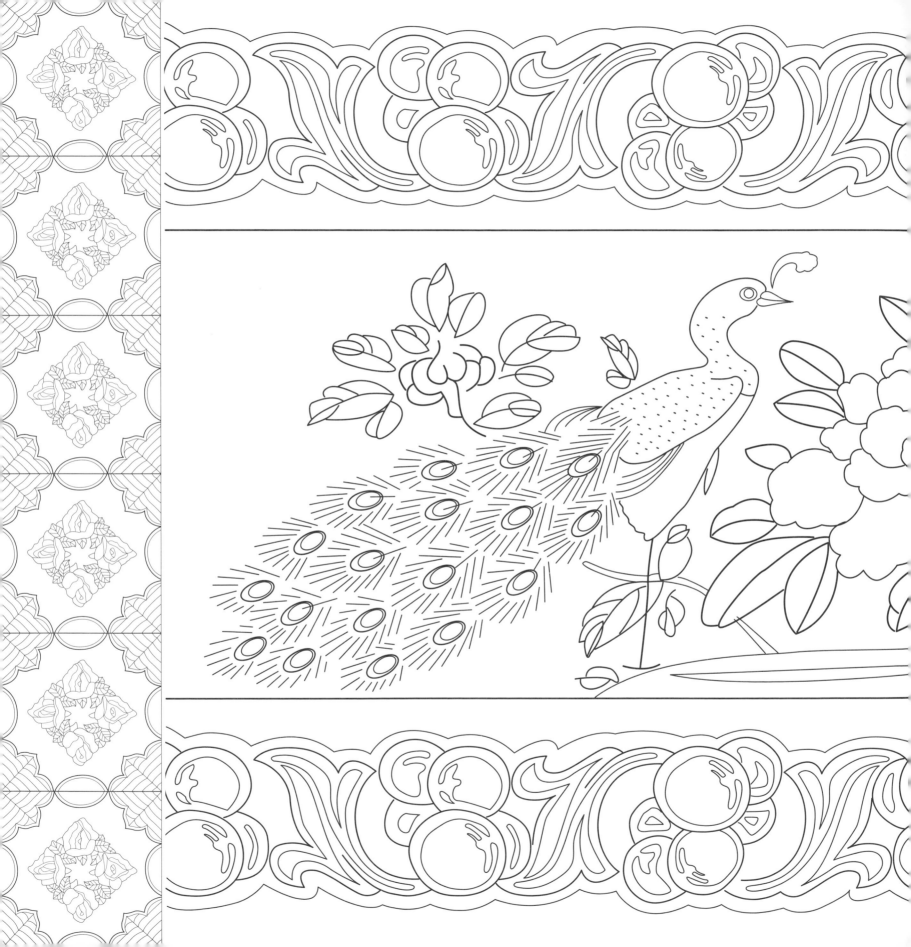

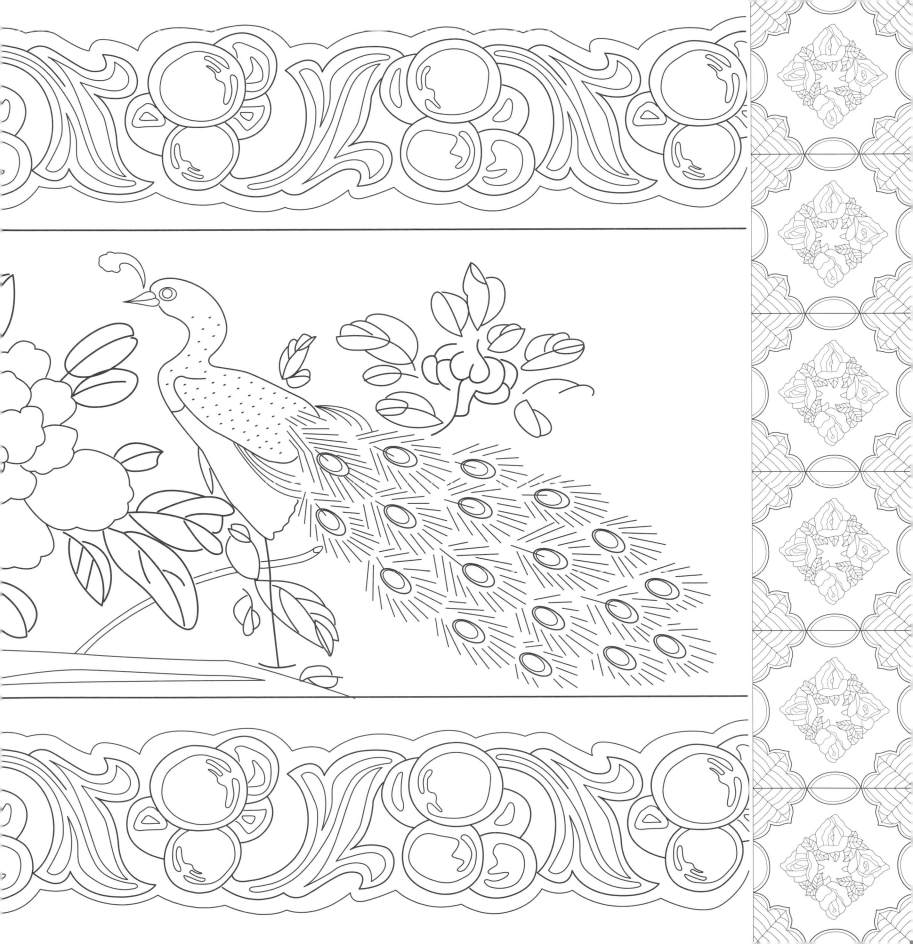

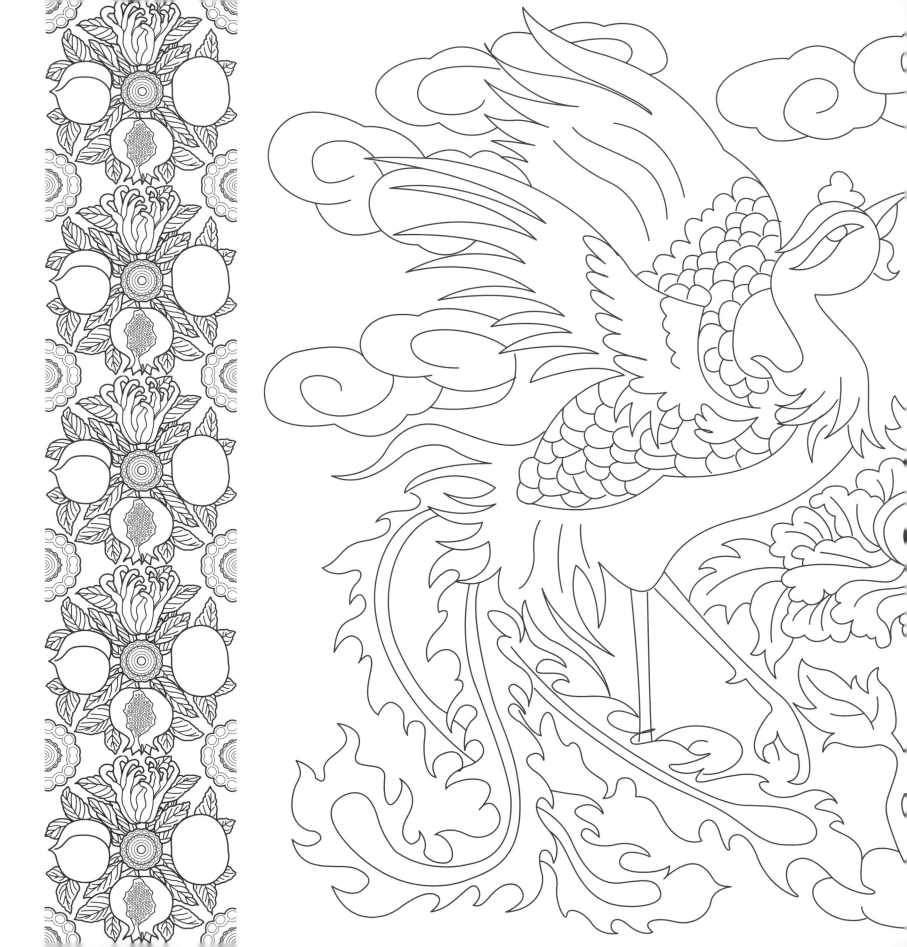

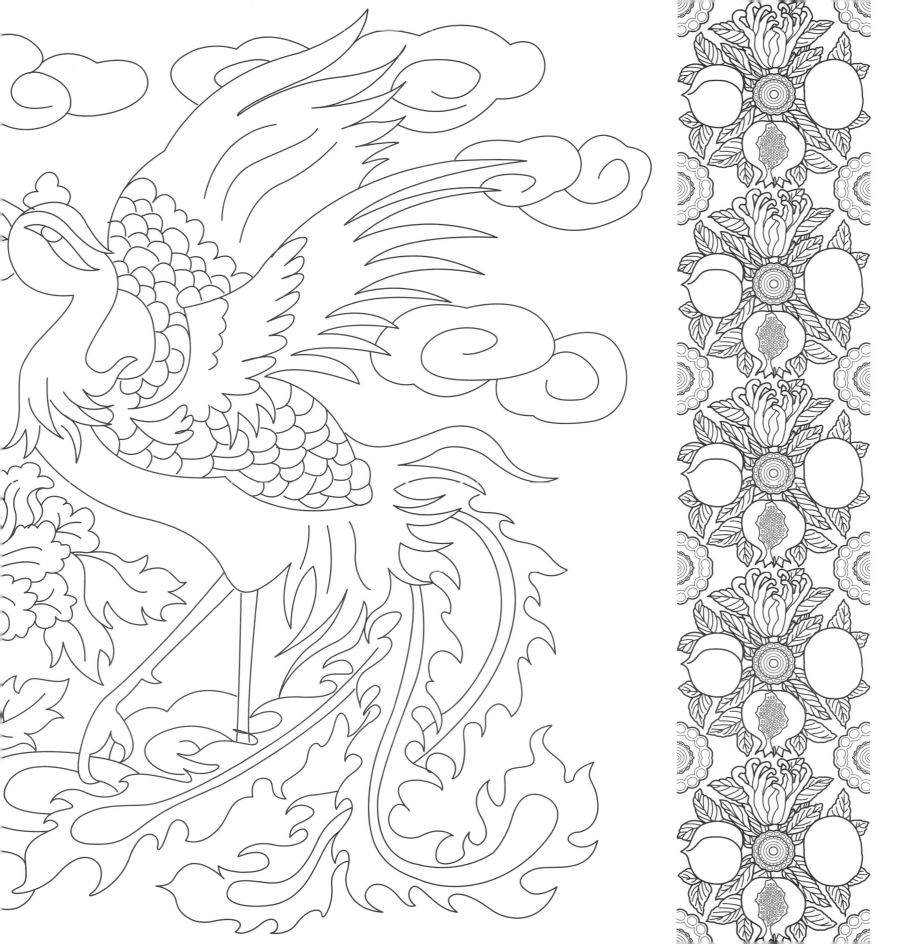

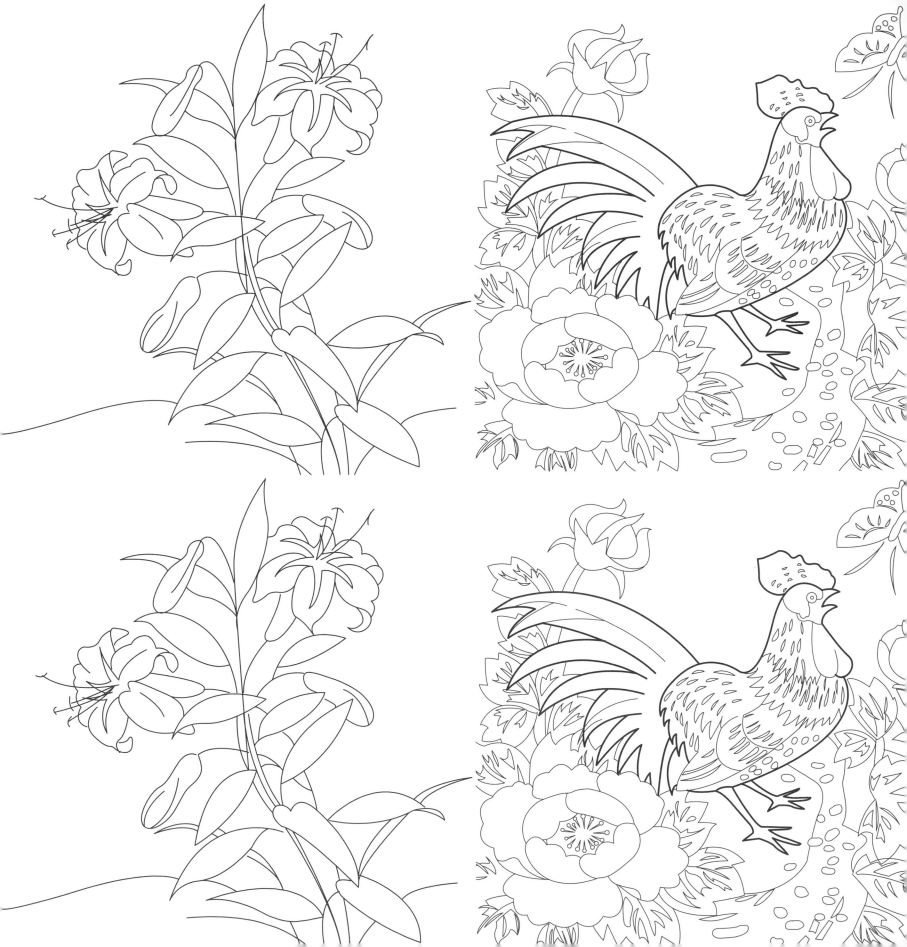

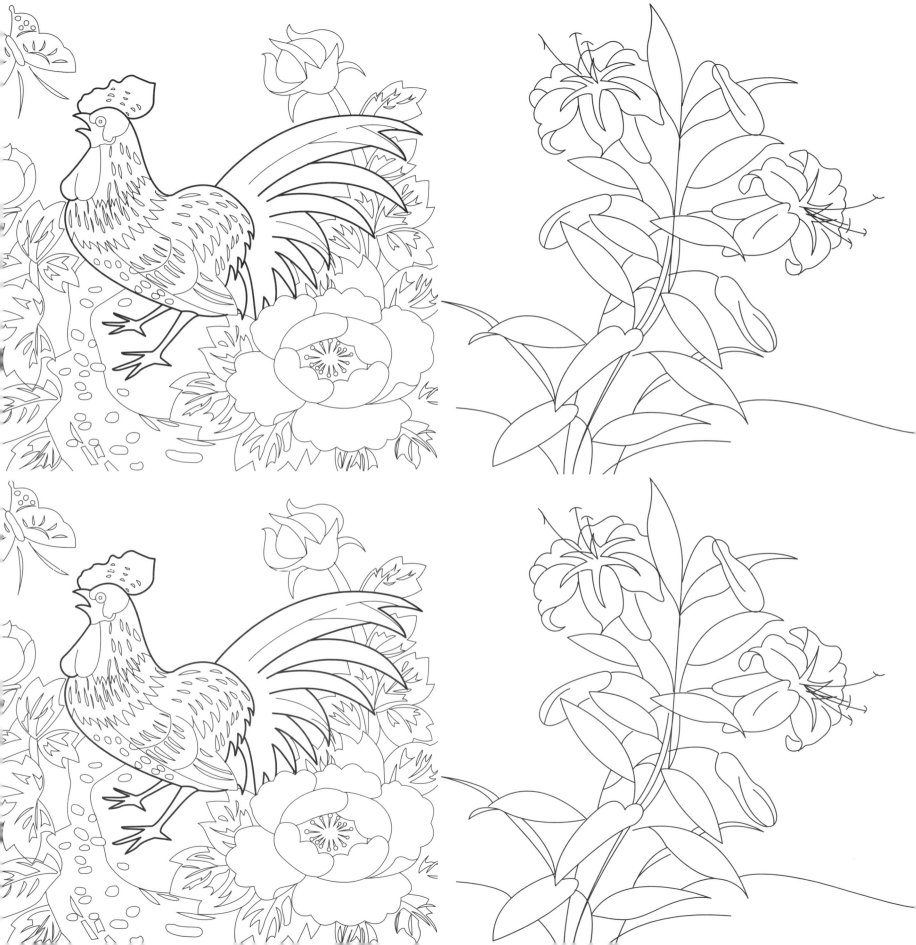

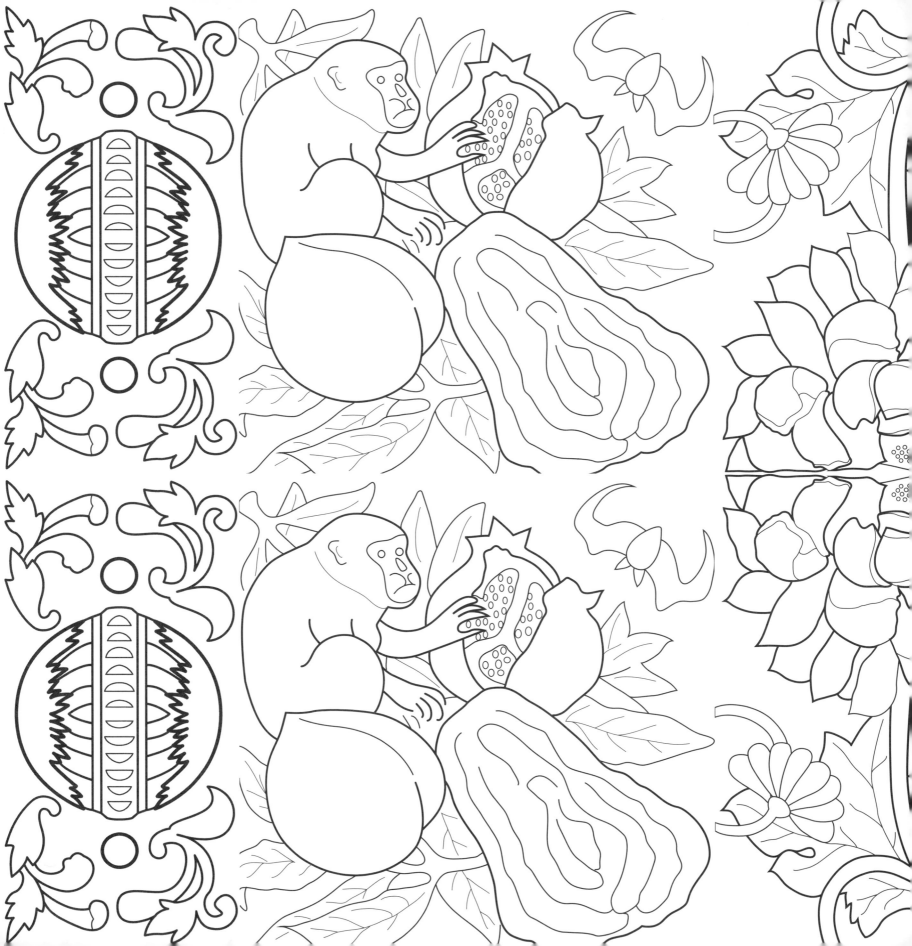

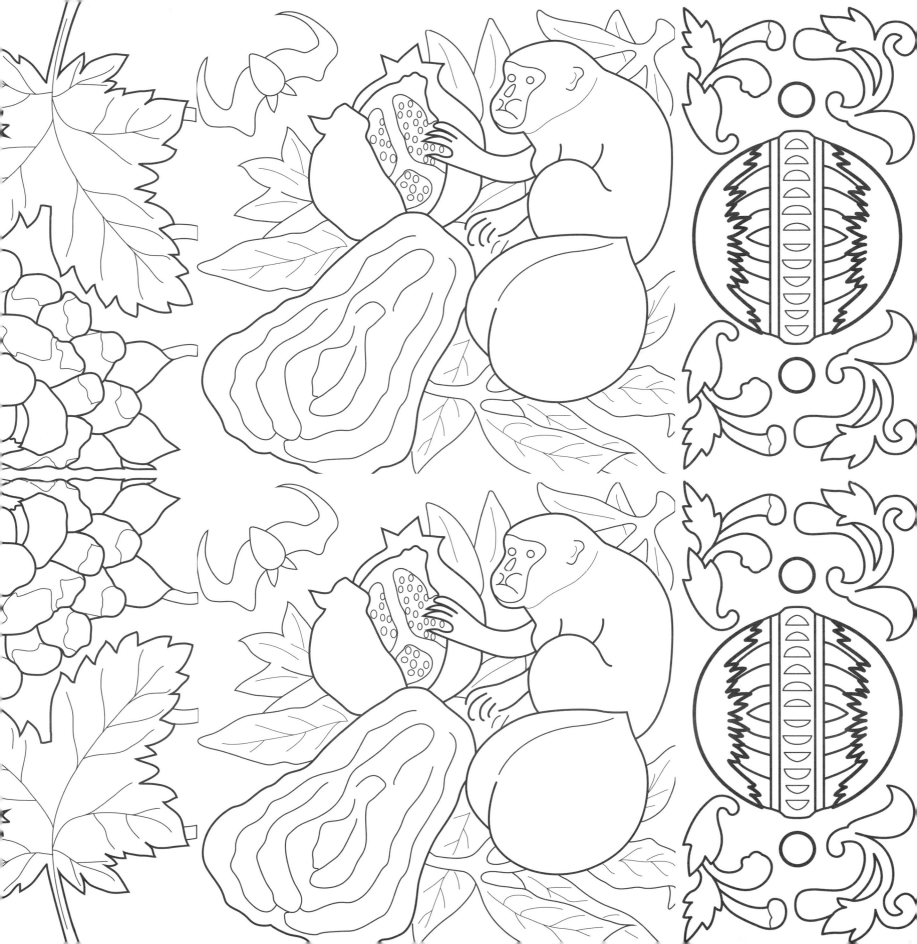

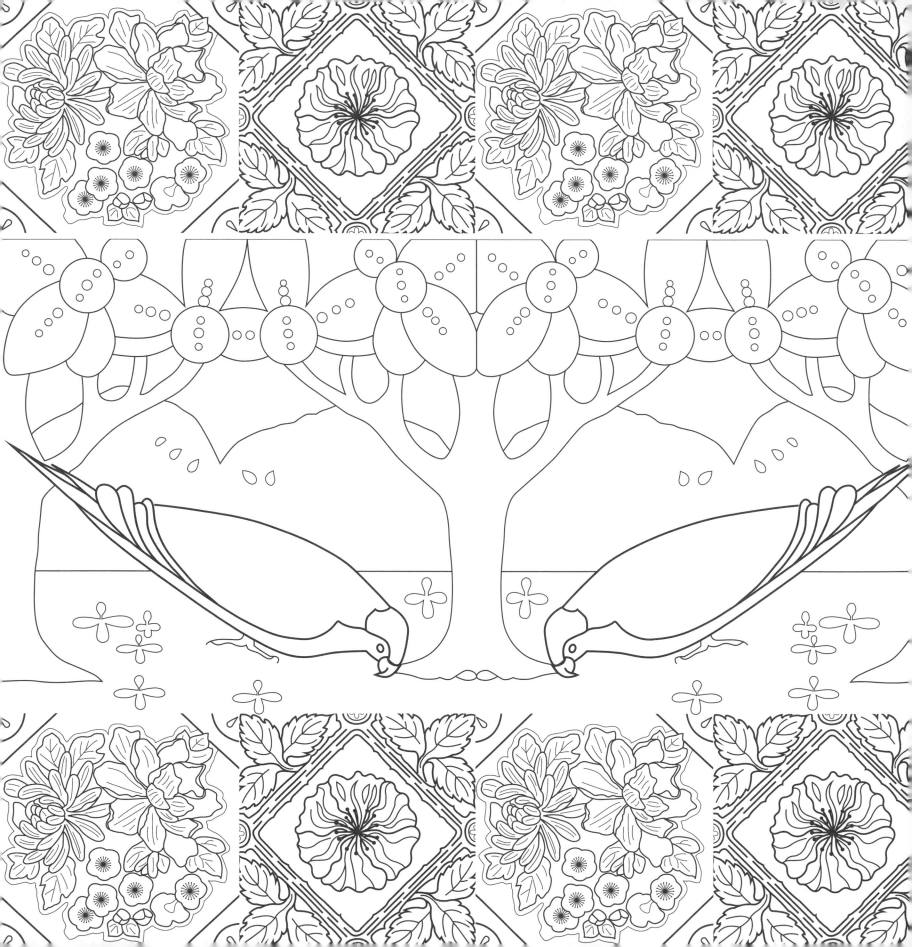

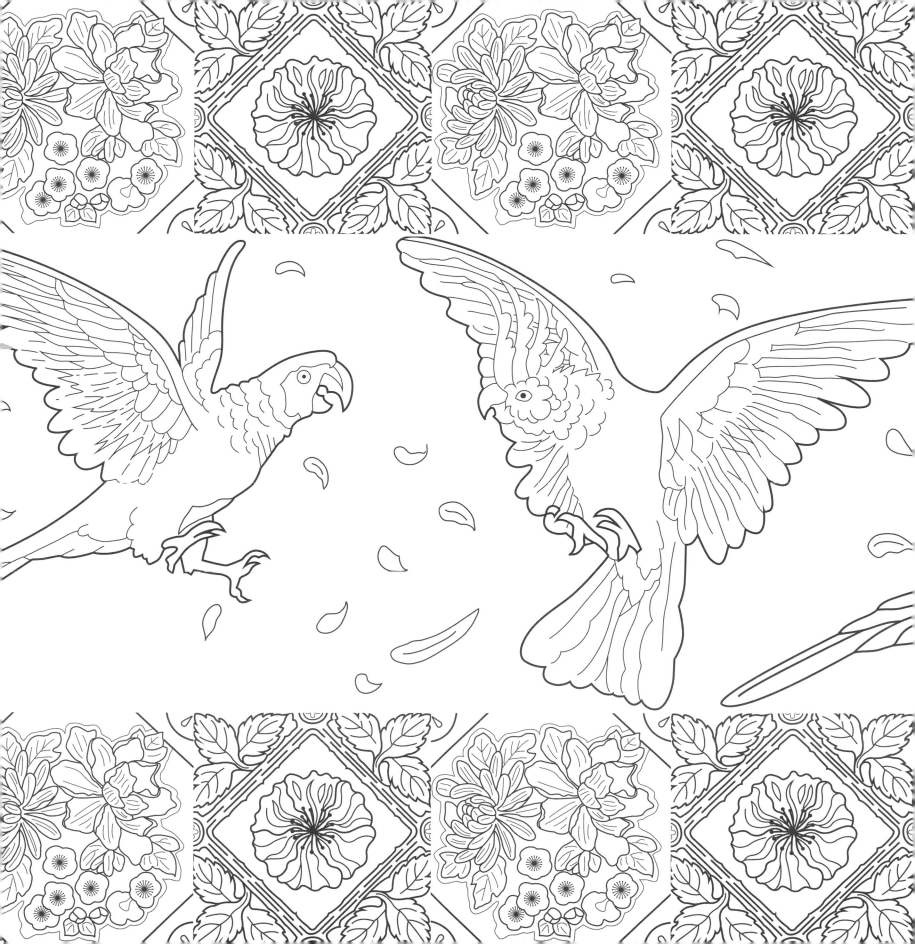

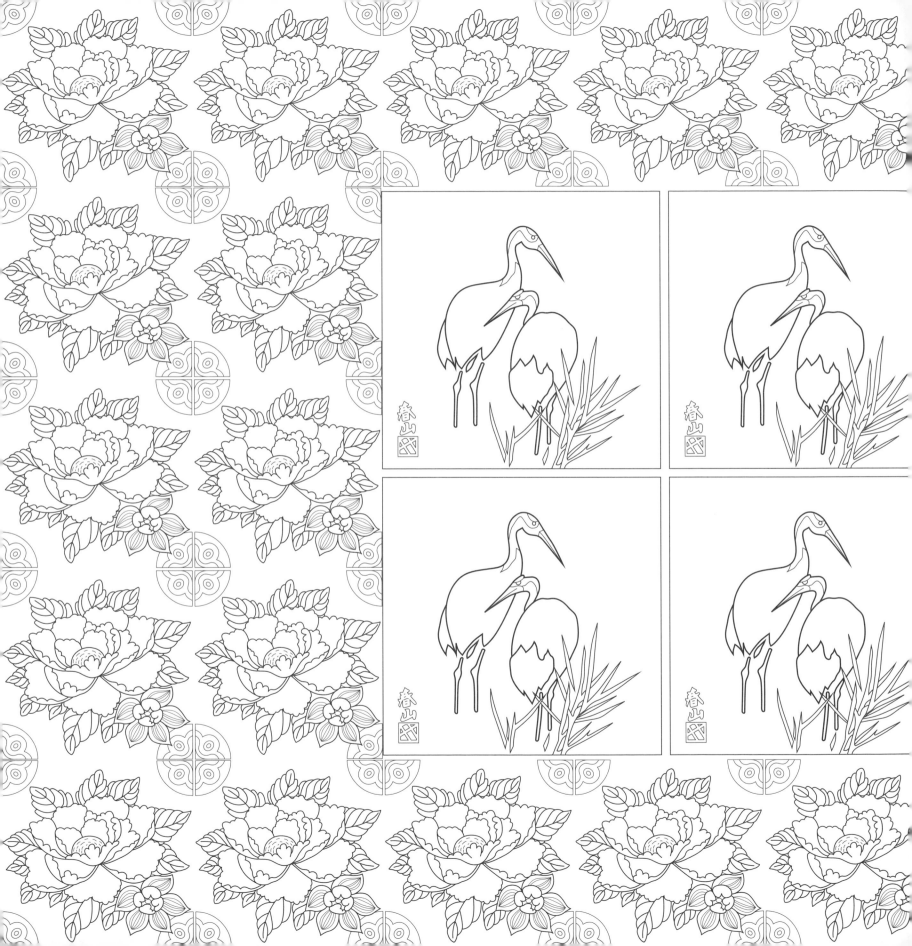

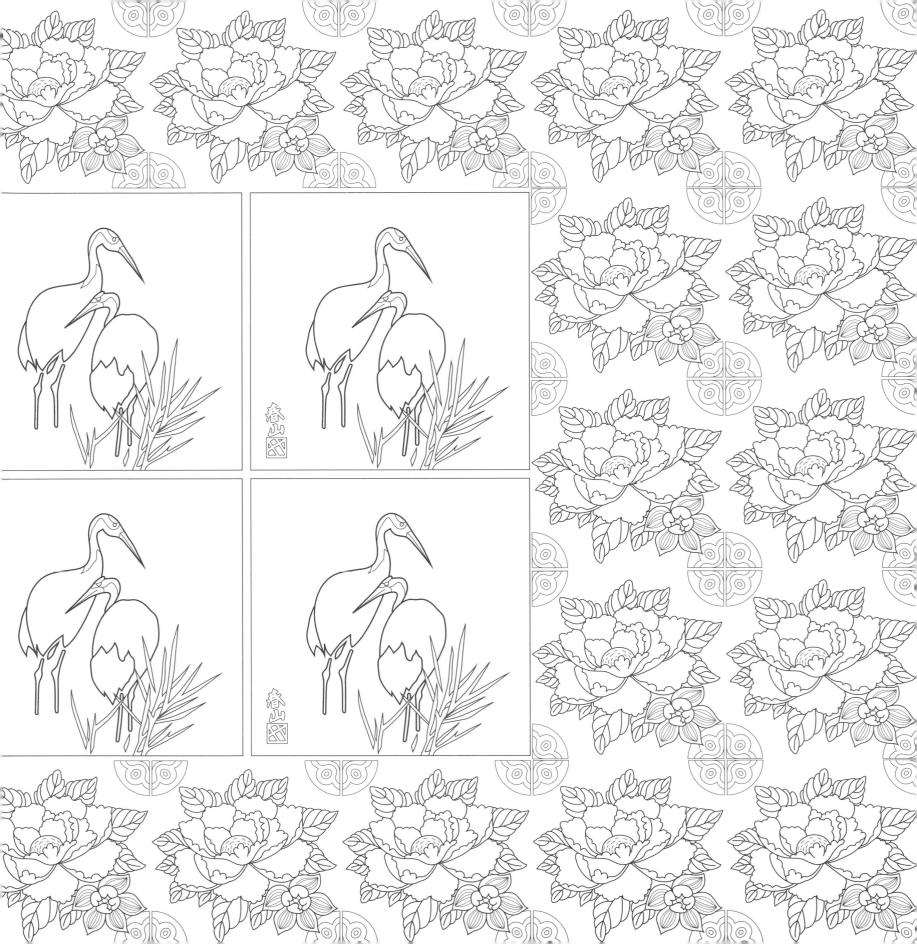

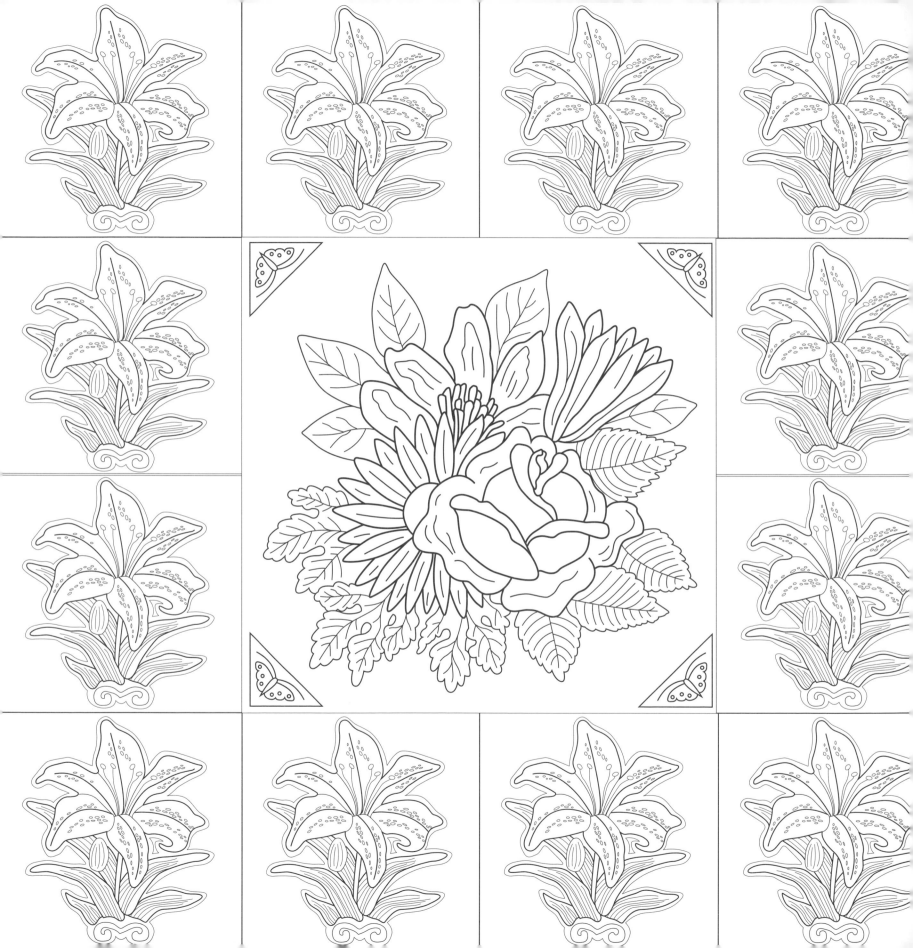

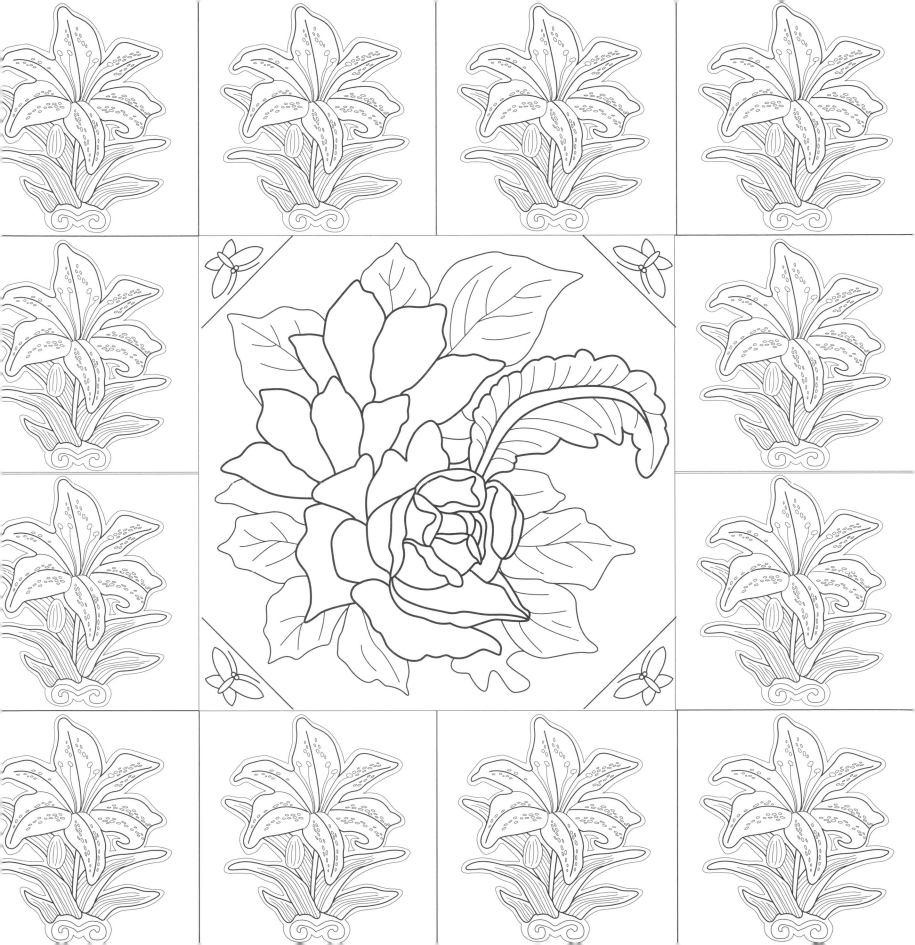

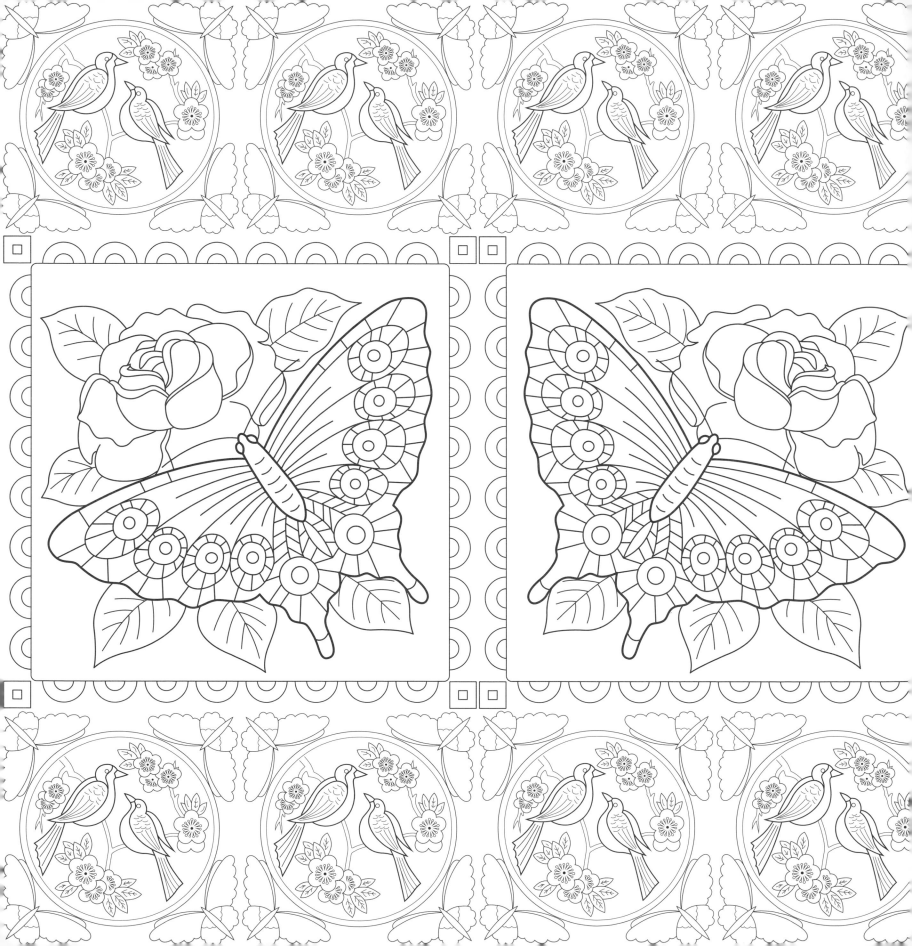

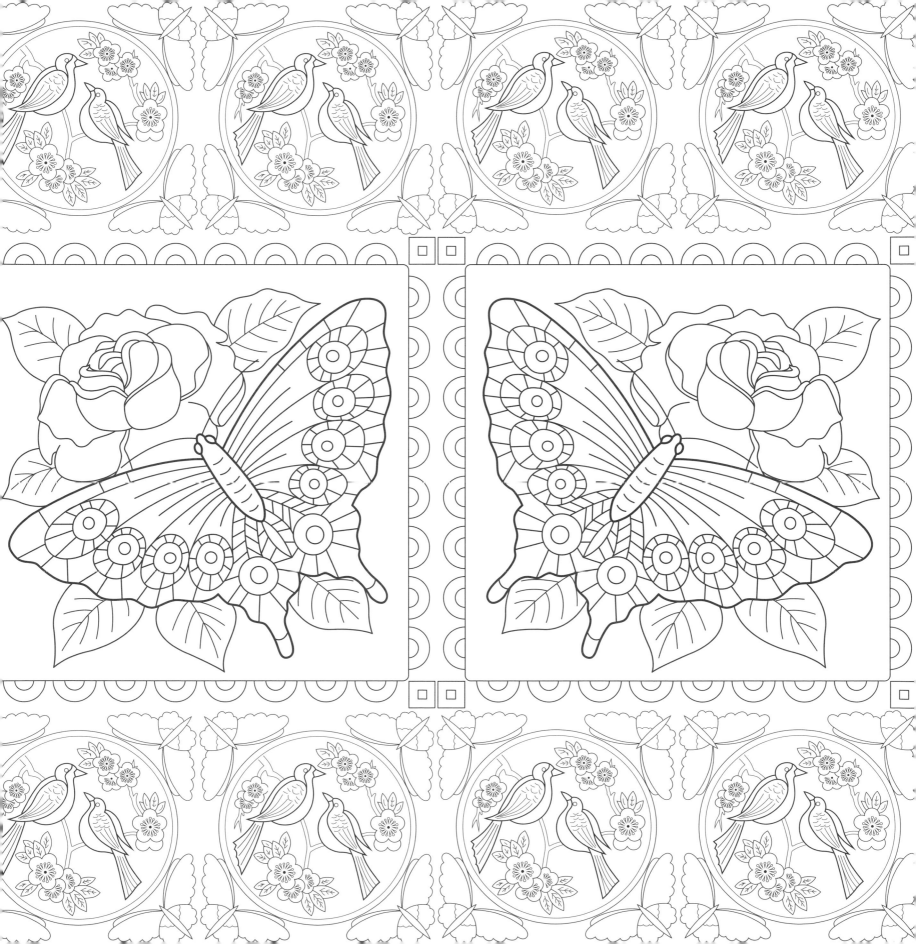

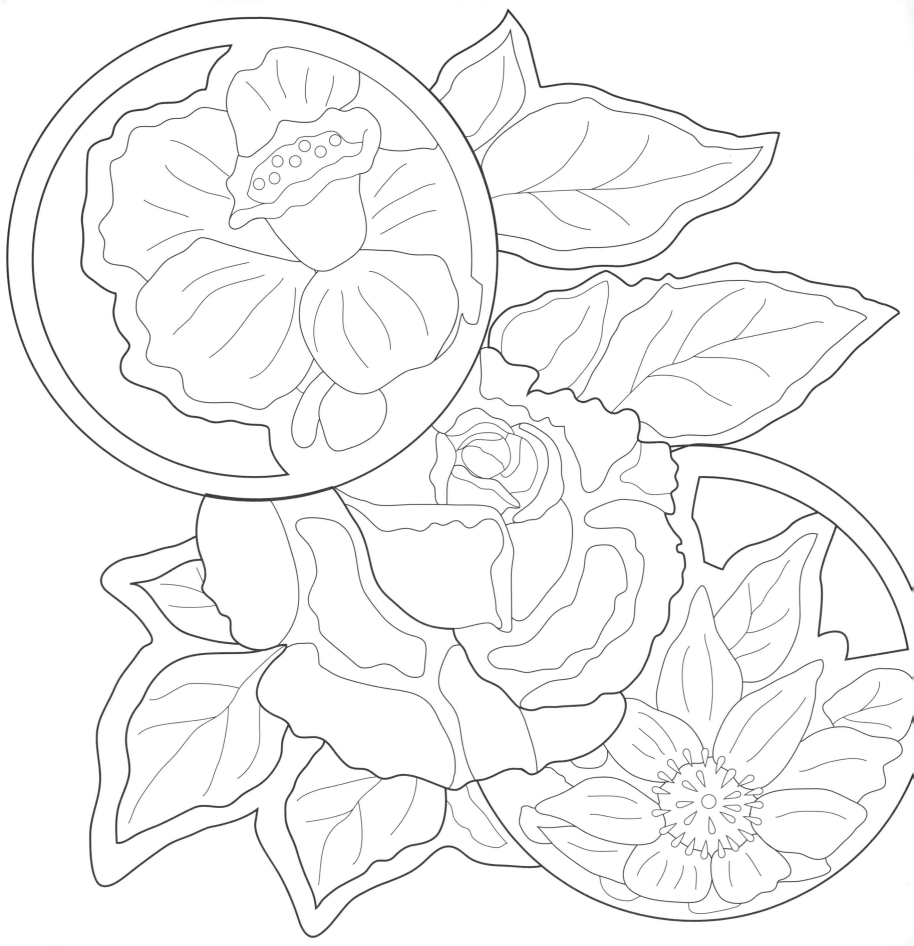

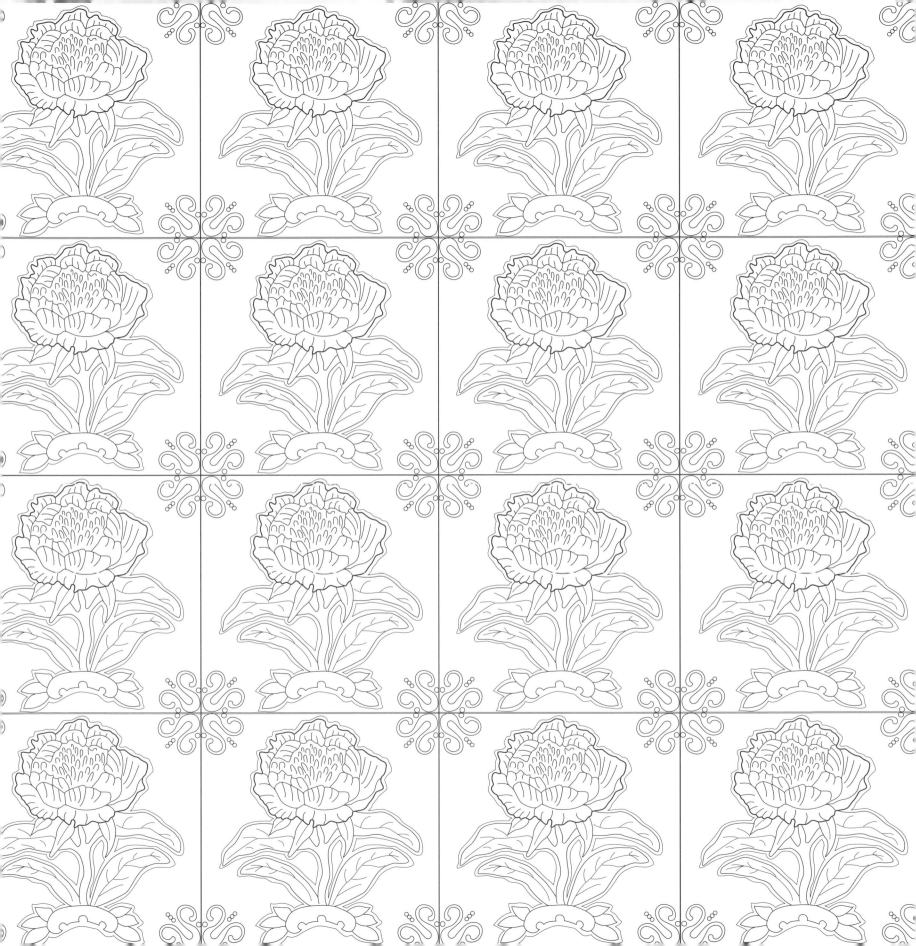

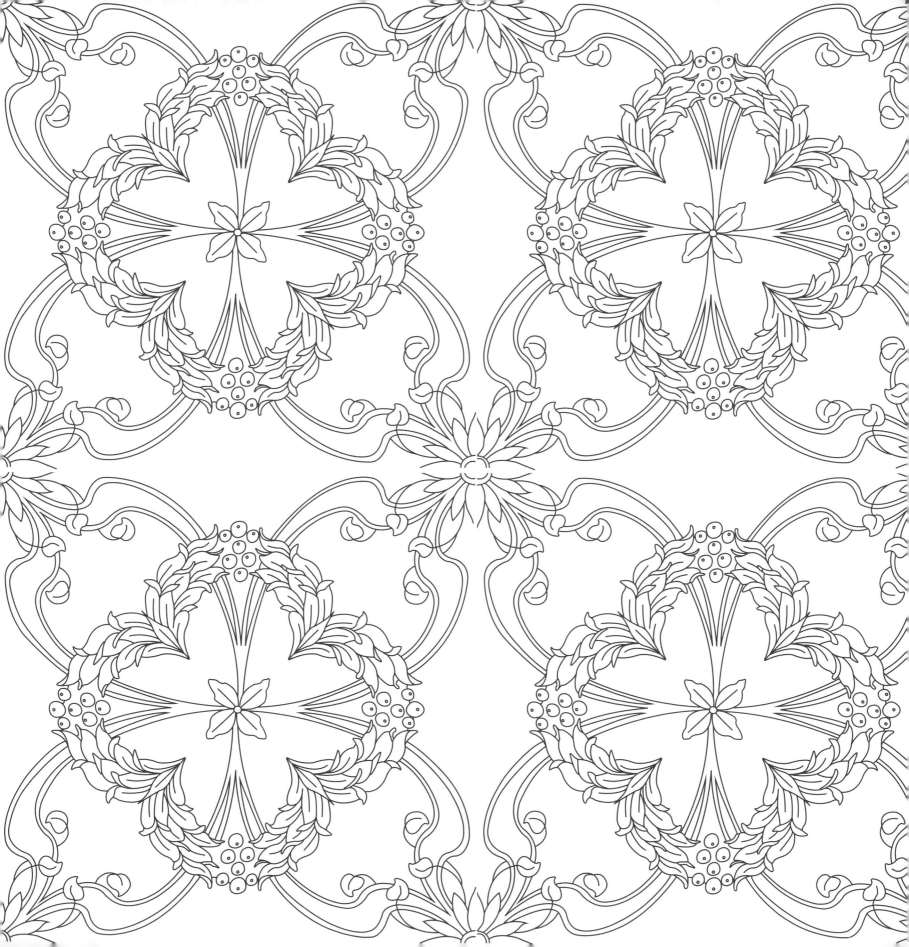

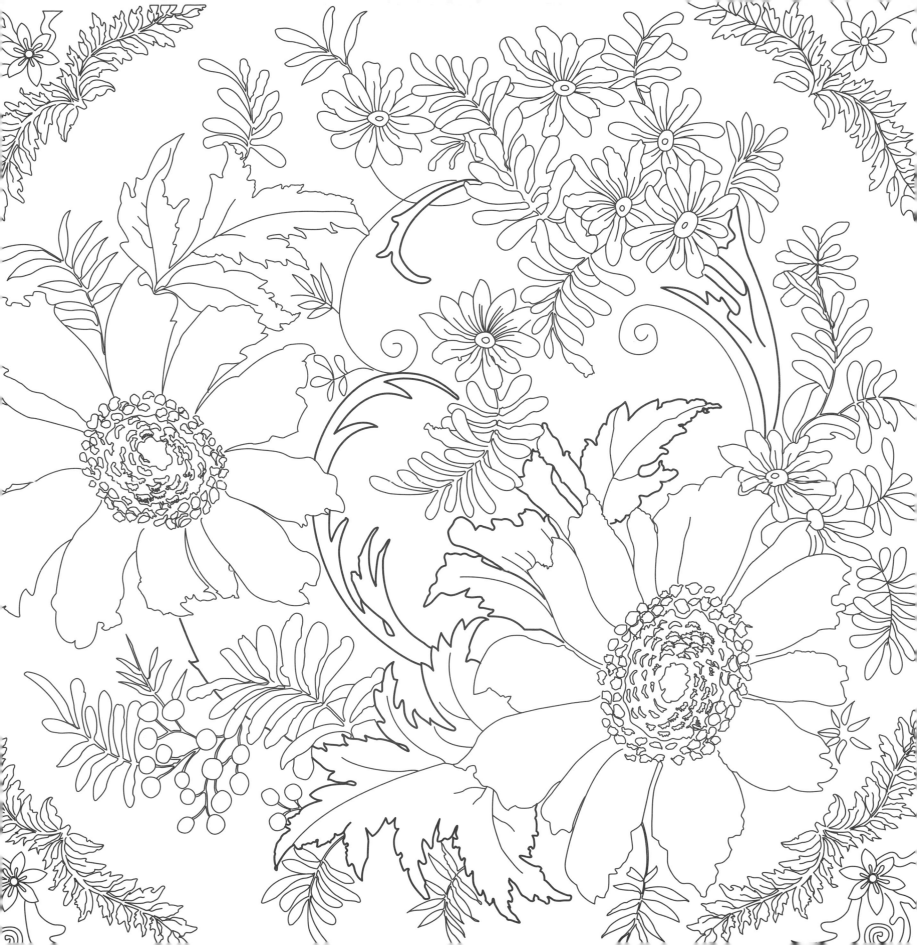

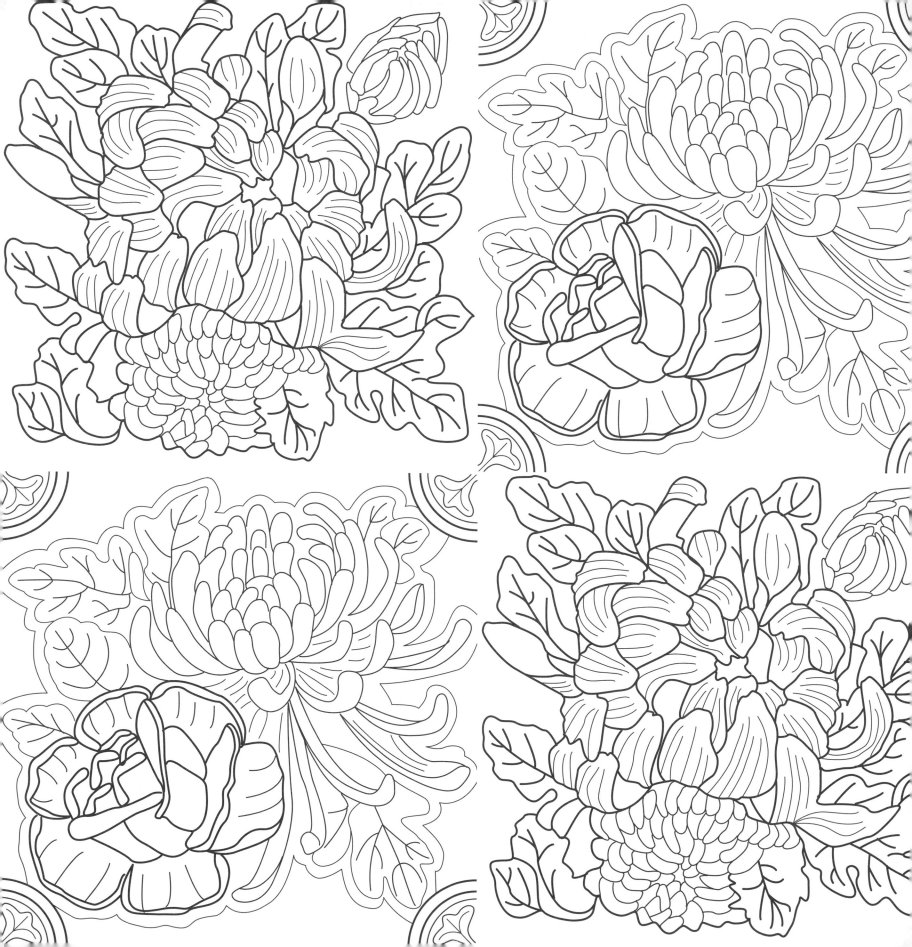

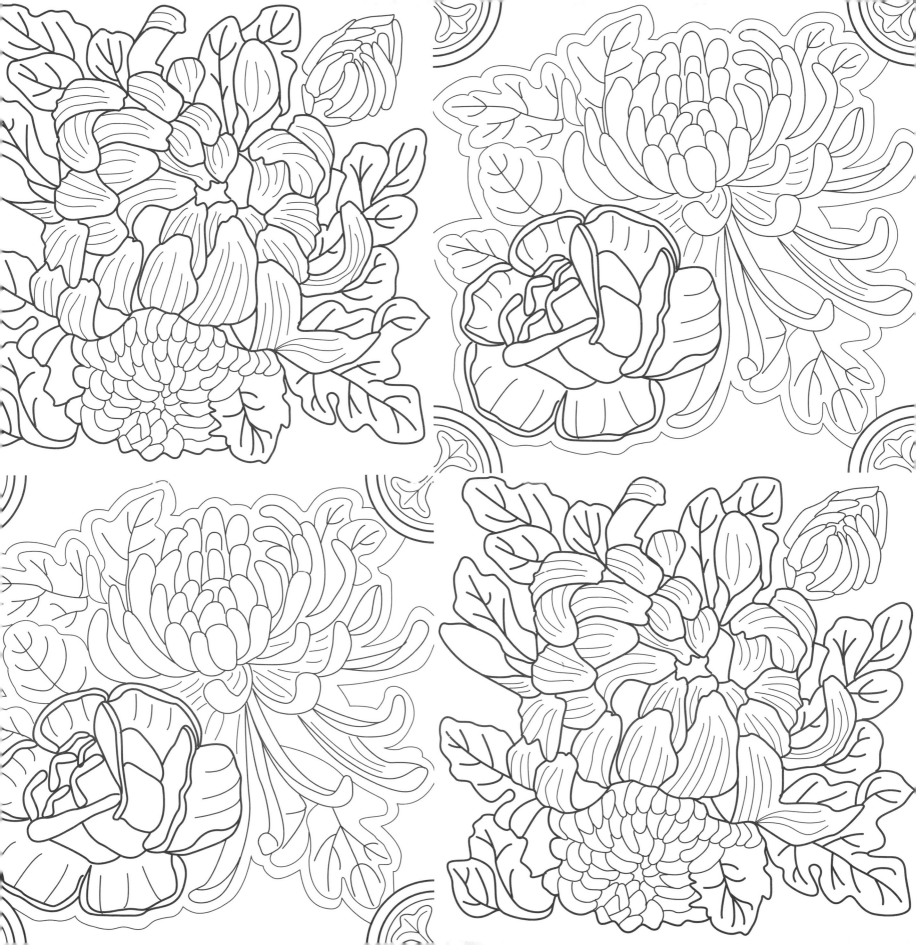

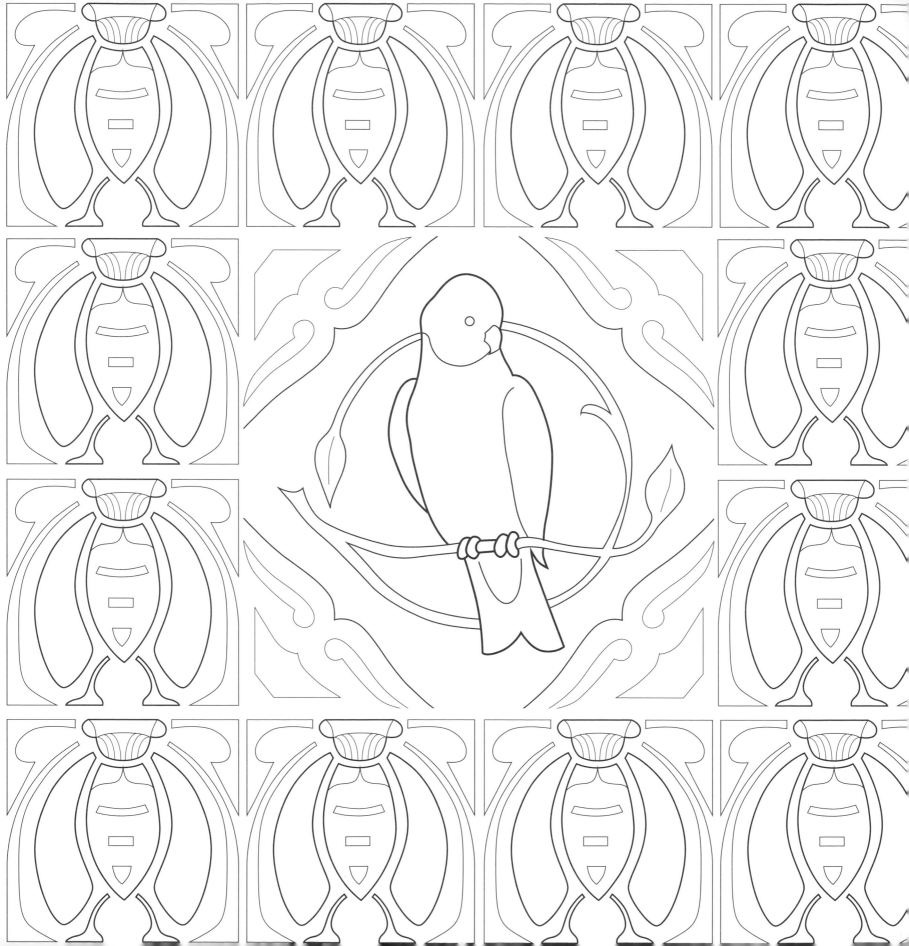

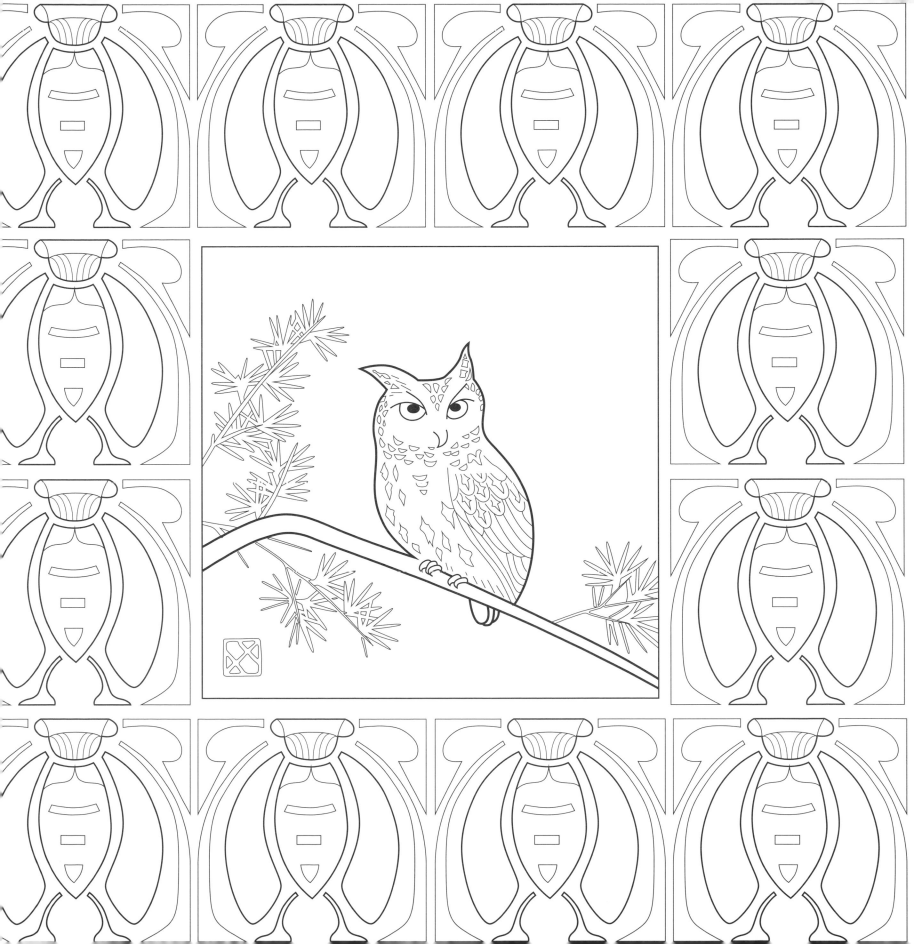

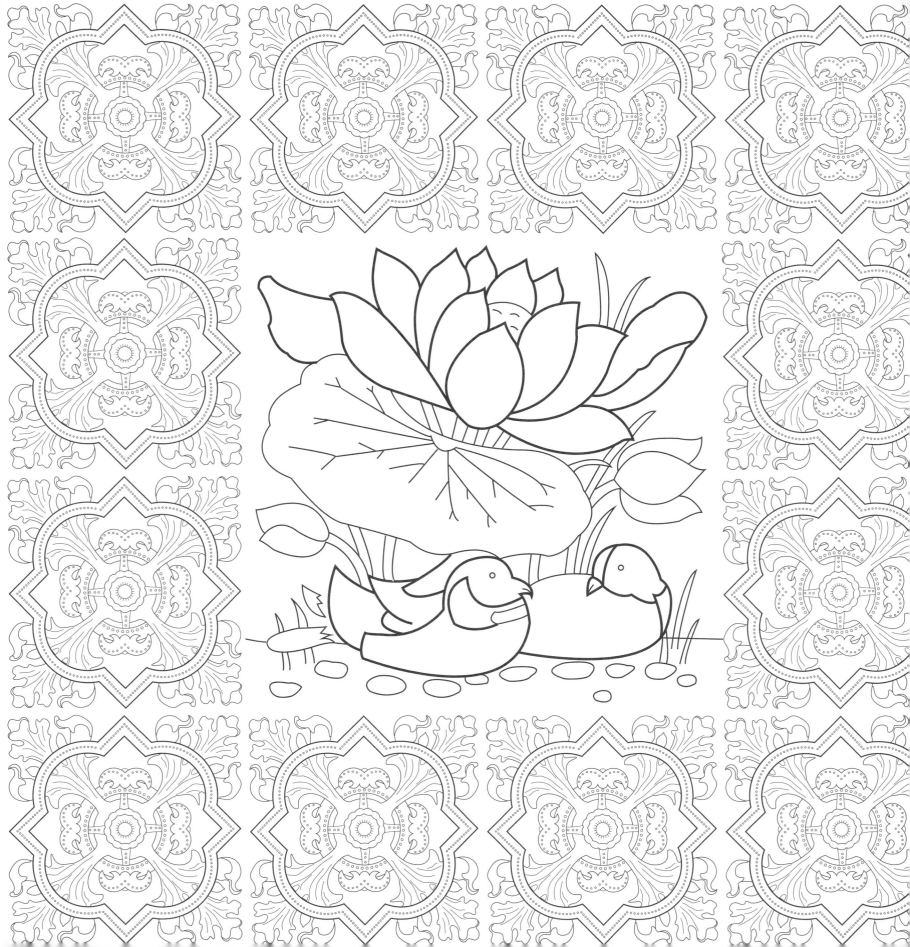

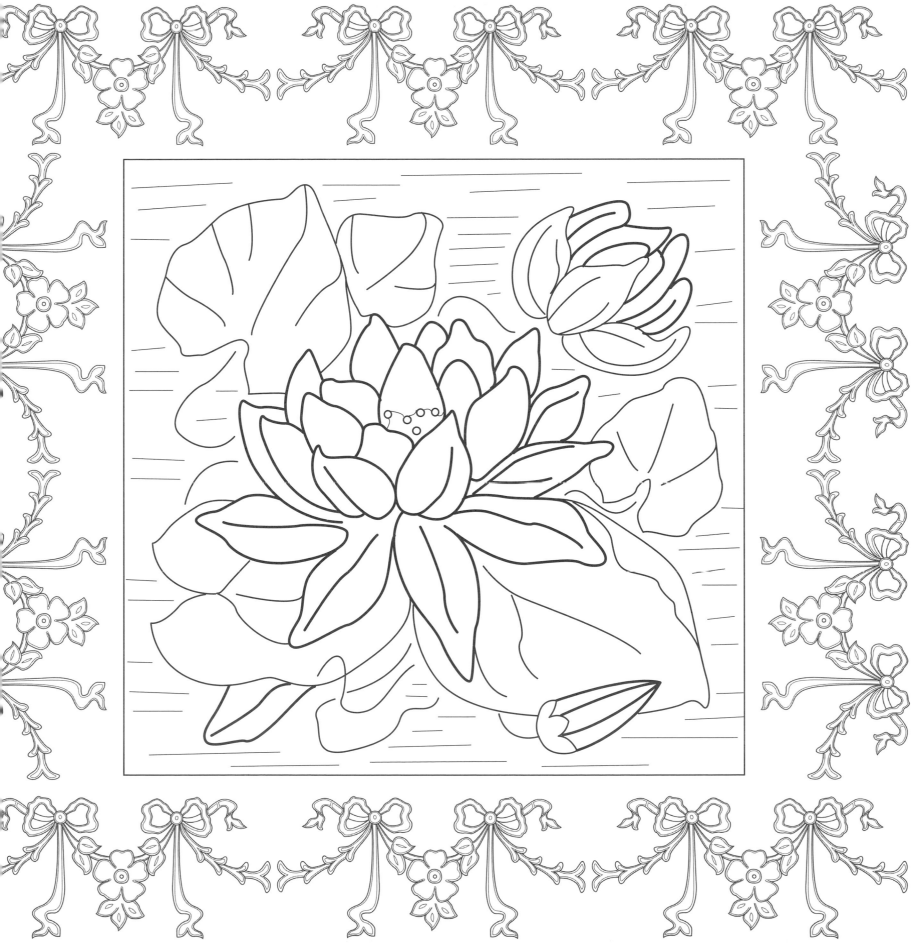

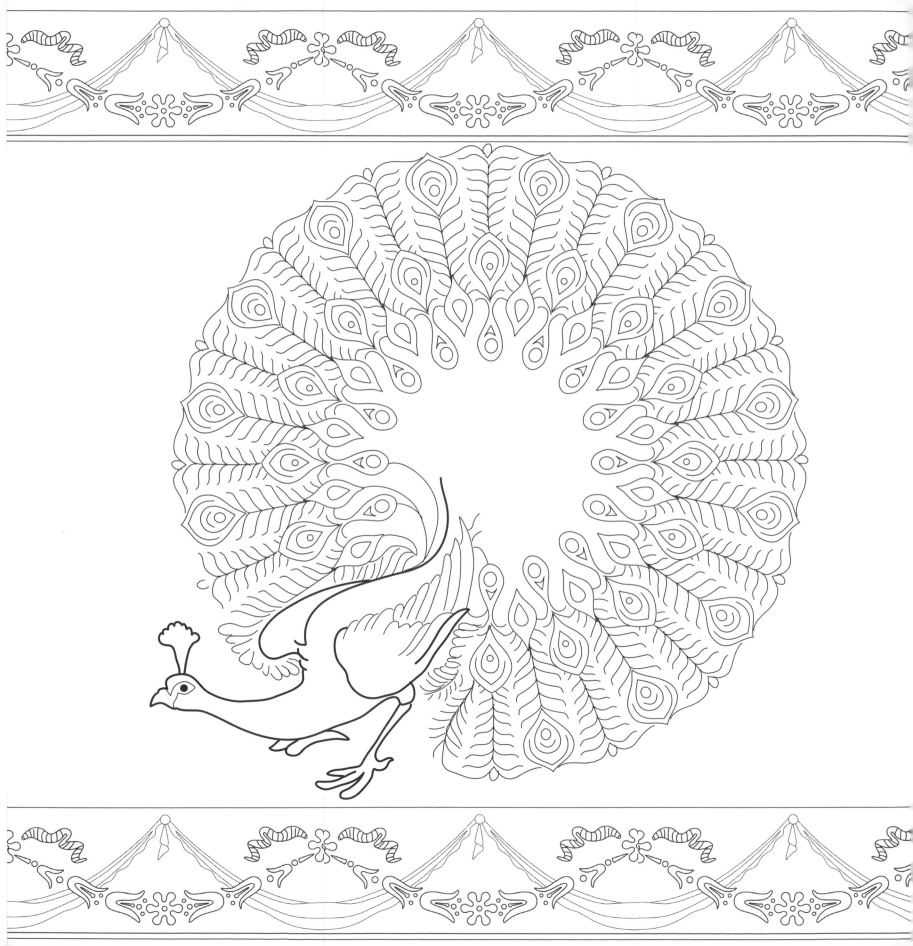

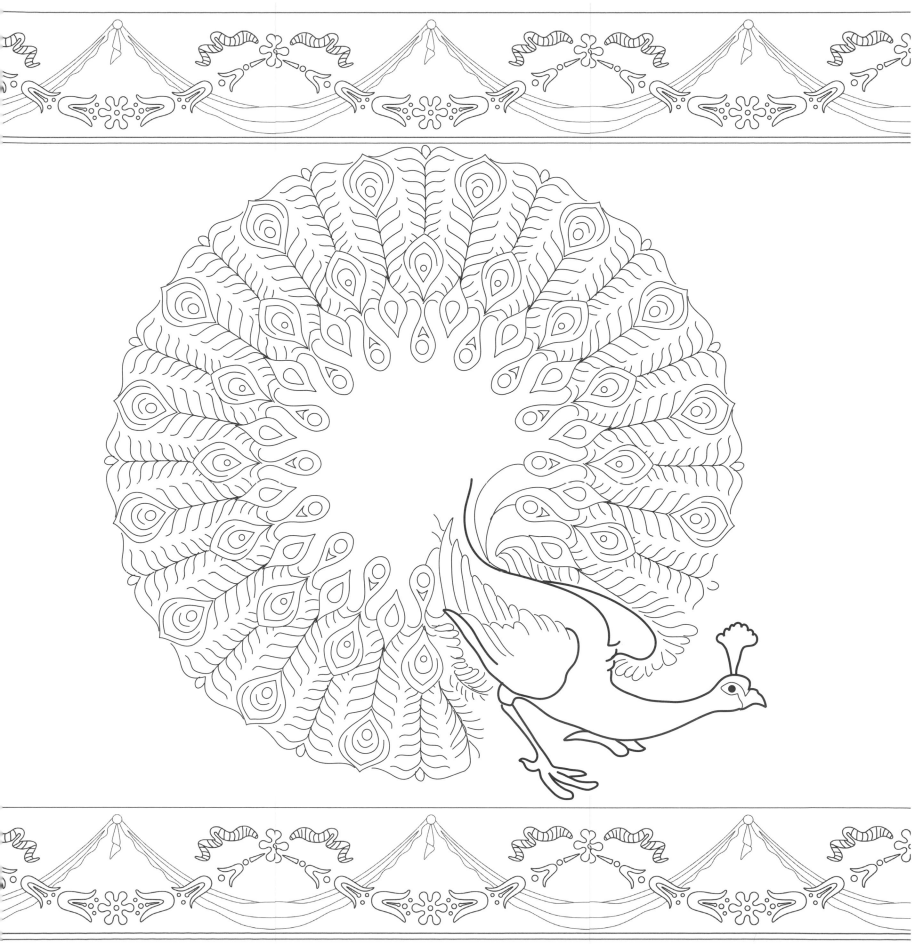

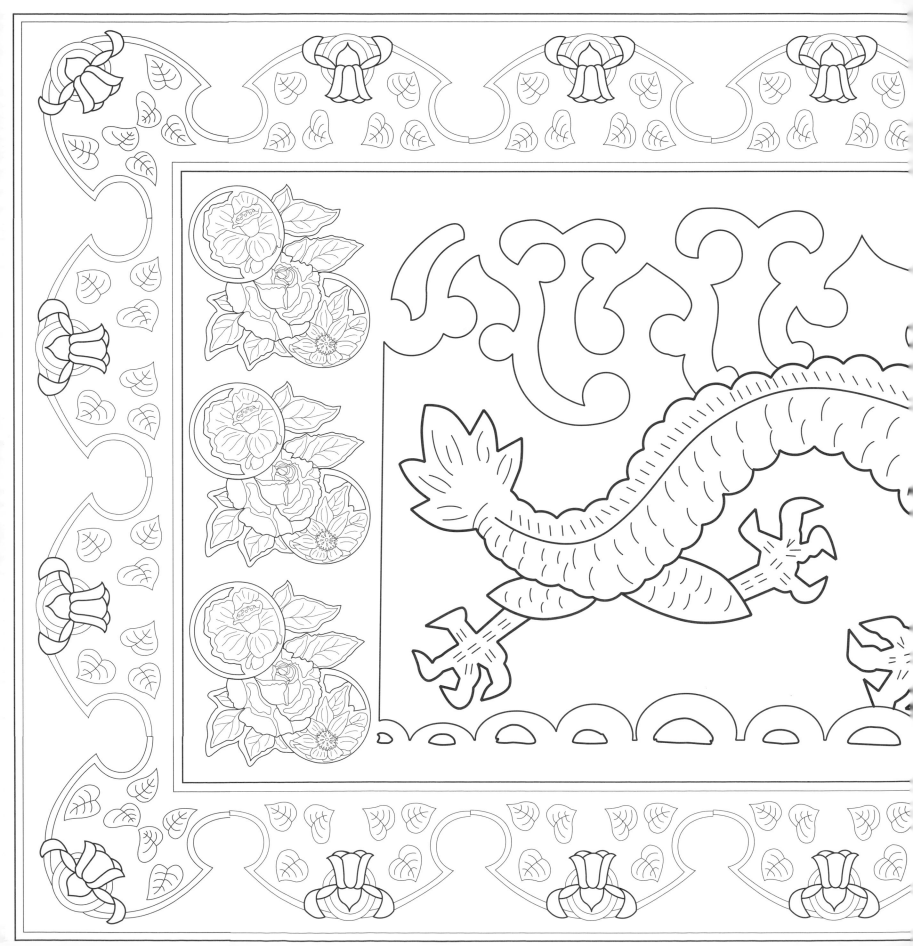

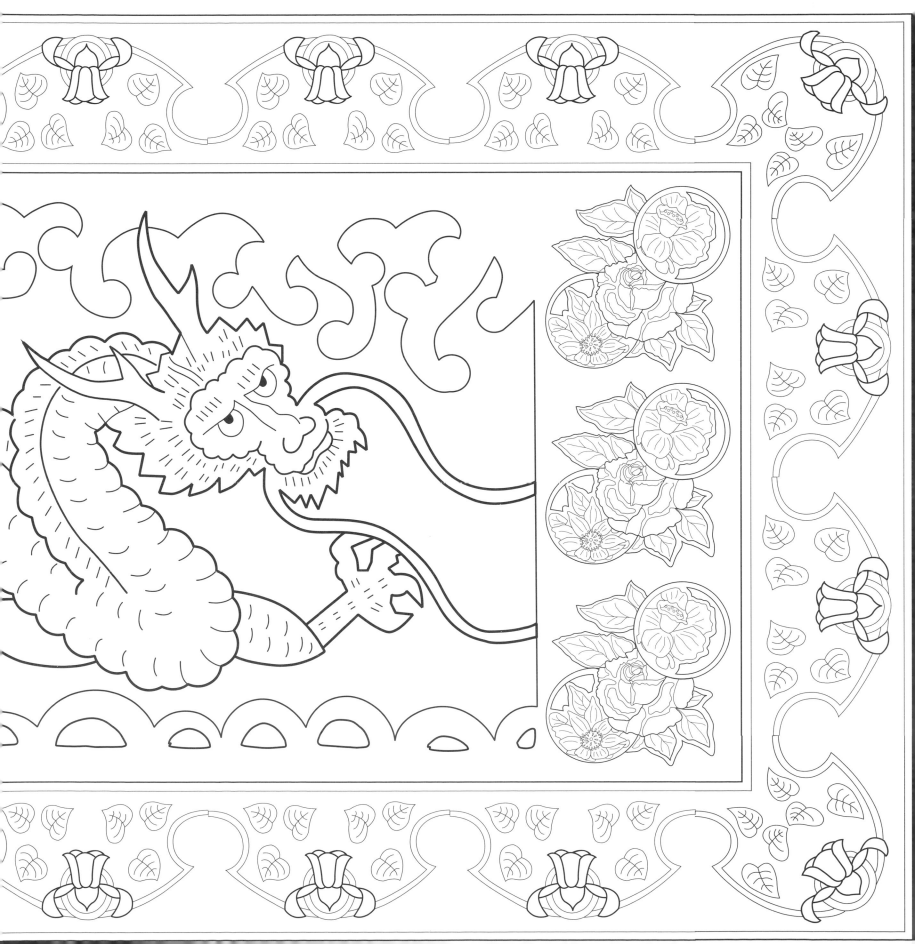

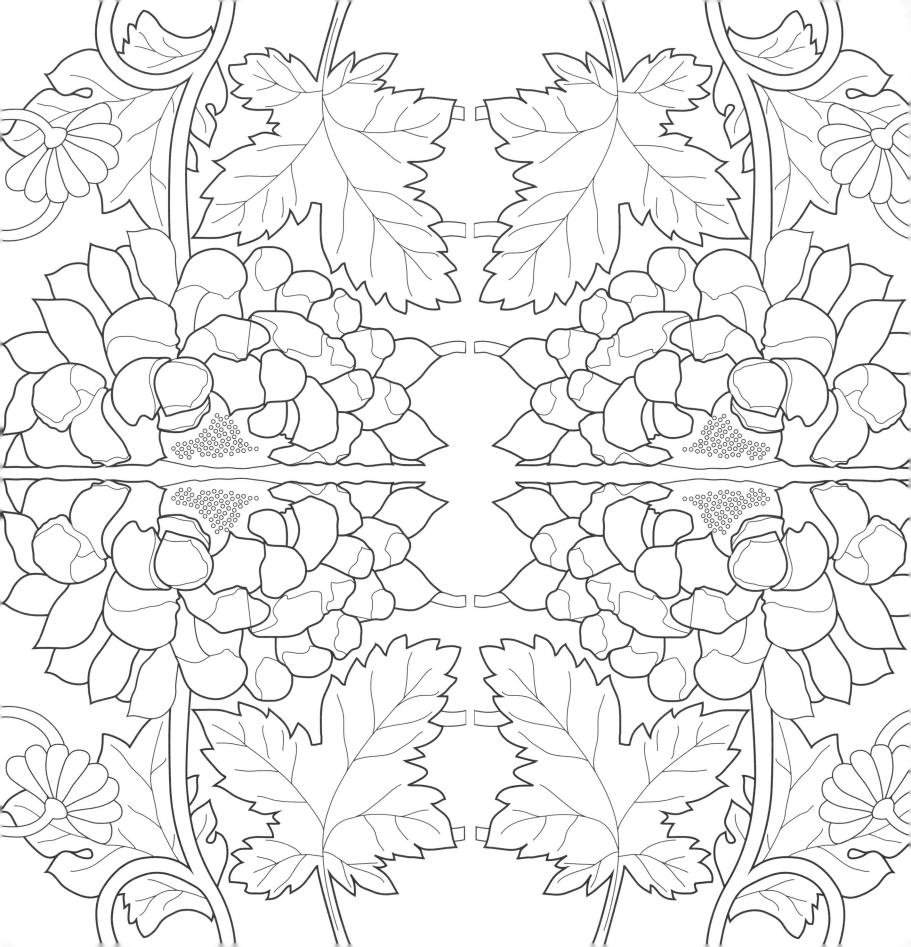

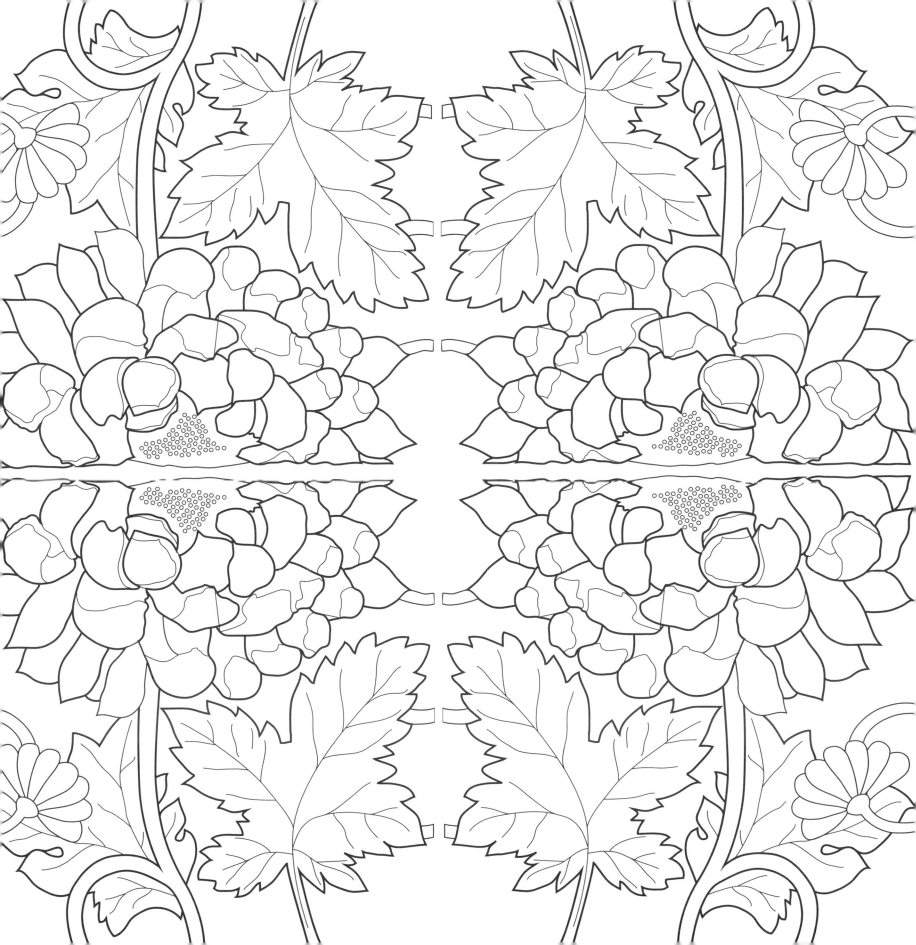

以下圖案著色後，可剪下當明信片使用。

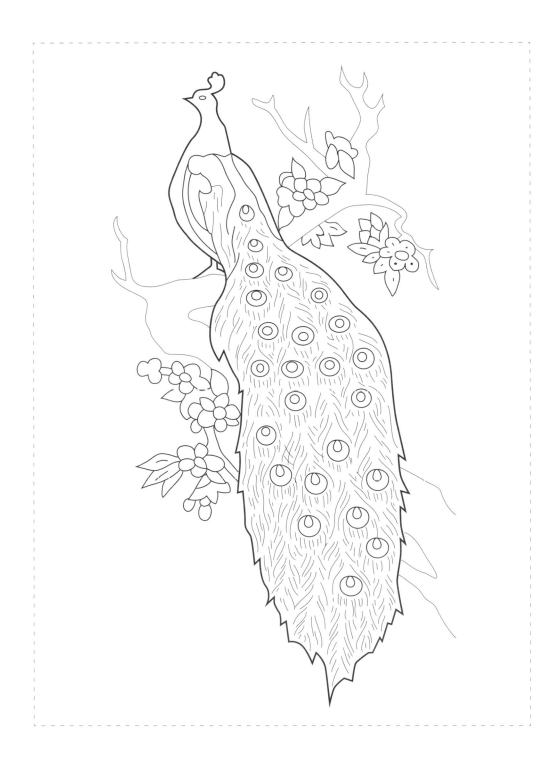

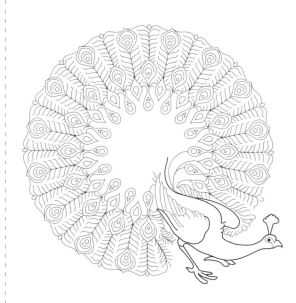

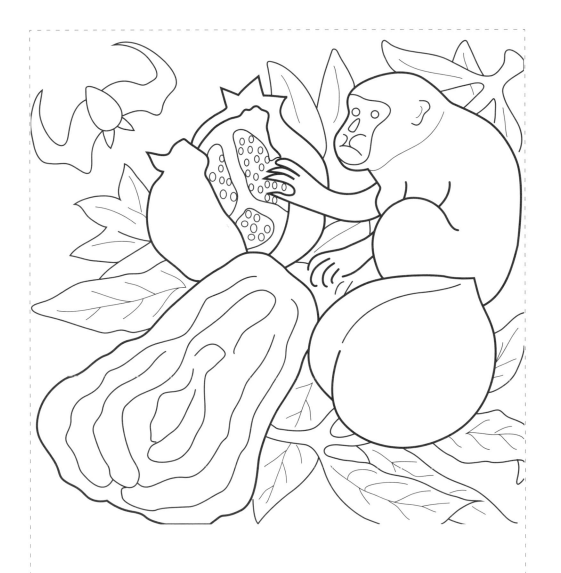

金猴獻桃

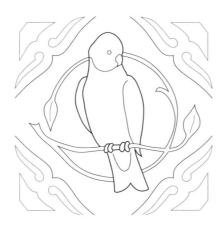

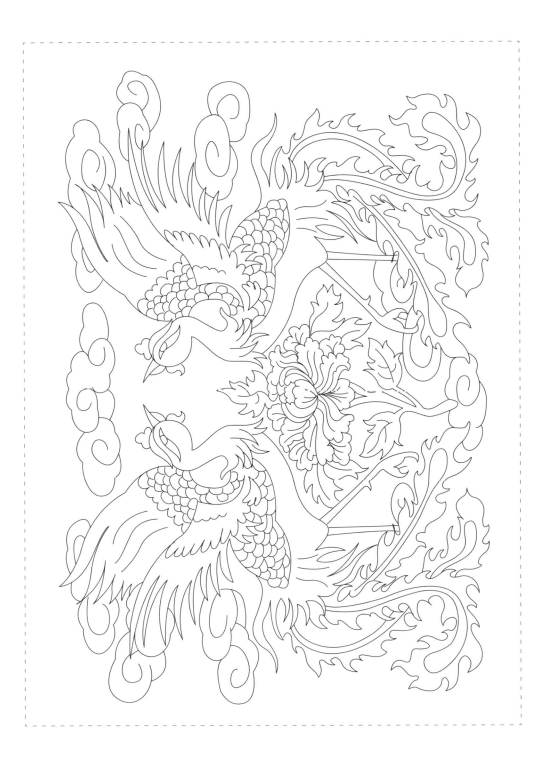

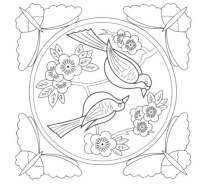

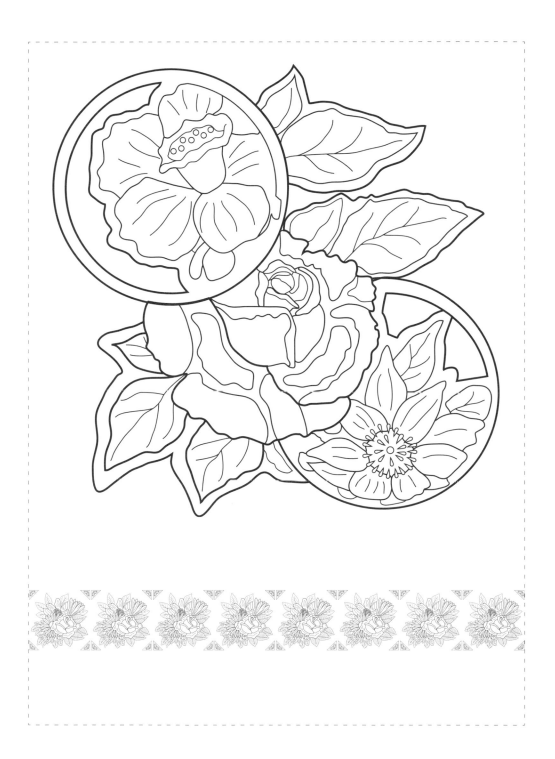

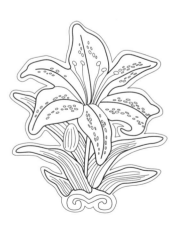

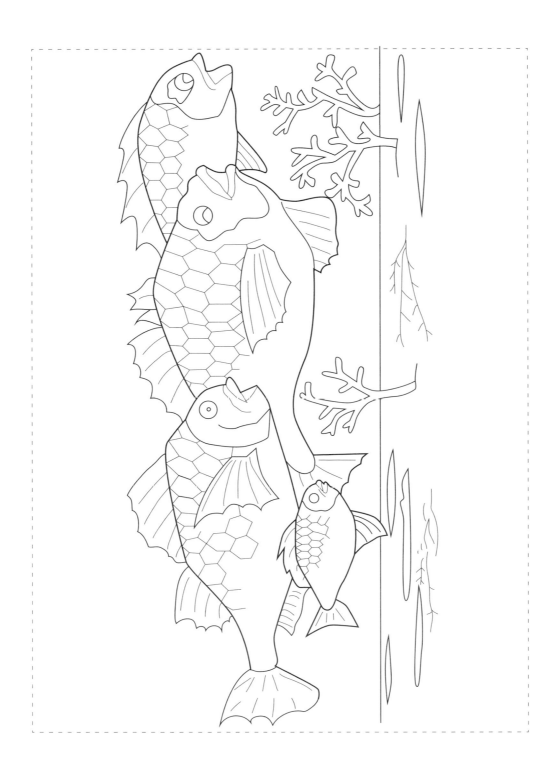

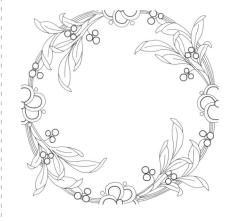

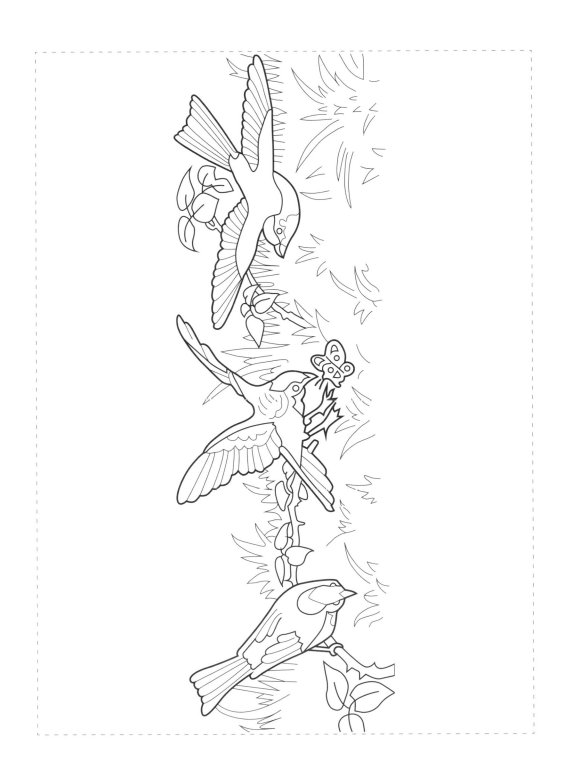

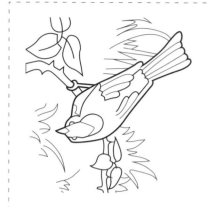

台灣珍藏 16

《懷舊著色：台灣老花磚的花鳥樂園》

作　　　者　貓頭鷹編輯室

責任編輯　張瑞芳

版面構成／封面設計　吳文綺

總 編 輯　謝宜英

行銷業務　林智萱　張庭華

出 版 者　貓頭鷹出版

發 行 人　涂玉雲

發　　　行　英屬蓋曼群島商家庭傳媒股份有限公司城邦分公司
　　　　　　104 台北市中山區民生東路二段 141 號 2 樓　　劃撥帳號：19863813　　戶名：書虫股份有限公司

城邦讀書花園：www.cite.com.tw

購書服務信箱：service@readingclub.com.tw

購書服務專線：02-25007718 ～ 9（週一至週五上午 09:30-12:00；下午 13:30-17:00）

24 小時傳真專線：02-25001990 ～ 1

香港發行所　城邦（香港）出版集團／電話：852-25086231 ／傳真：852-25789337

馬新發行所　城邦（馬新）出版集團／電話：603-90563833 ／傳真：603-90562833

印 製 廠　漾格科技股份有限公司

初　　　版　2015 年 10 月

定　　　價　新台幣 280 元／港幣 93 元

ISBN　978-986-262-267-4

讀者意見信箱　owl@cph.com.tw

貓頭鷹知識網　http://www.owls.tw

歡迎上網訂購；大量團購請洽專線 02-25007696 轉 2725、2729

國家圖書館出版品預行編目 (CIP) 資料

懷舊著色：台灣老花磚的花鳥樂園／貓頭鷹編輯室
[作]. -- 初版 . -- 臺北市：貓頭鷹出版：家庭傳媒城
邦分公司發行 , 2015.10
　面；　公分 . -- (臺灣珍藏；16)
ISBN 978-986-262-267-4(平裝)
1. 圖案 2. 中國

961.2　　　　　　　　　　　　　　104020436

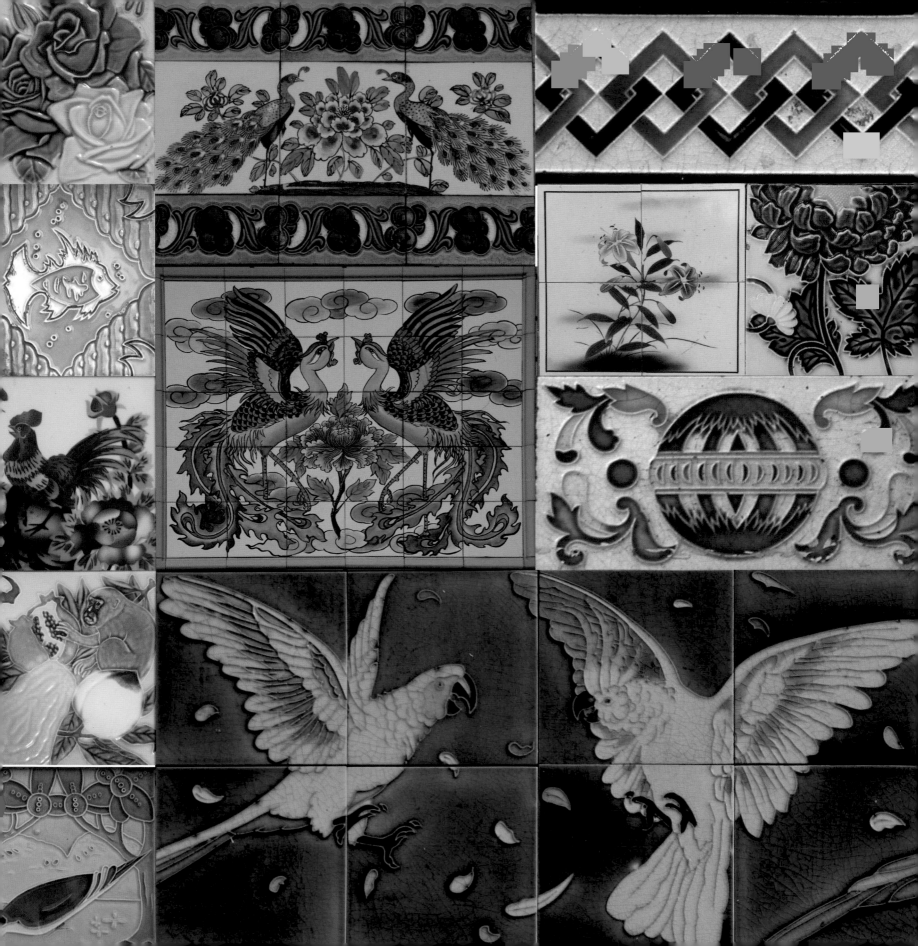

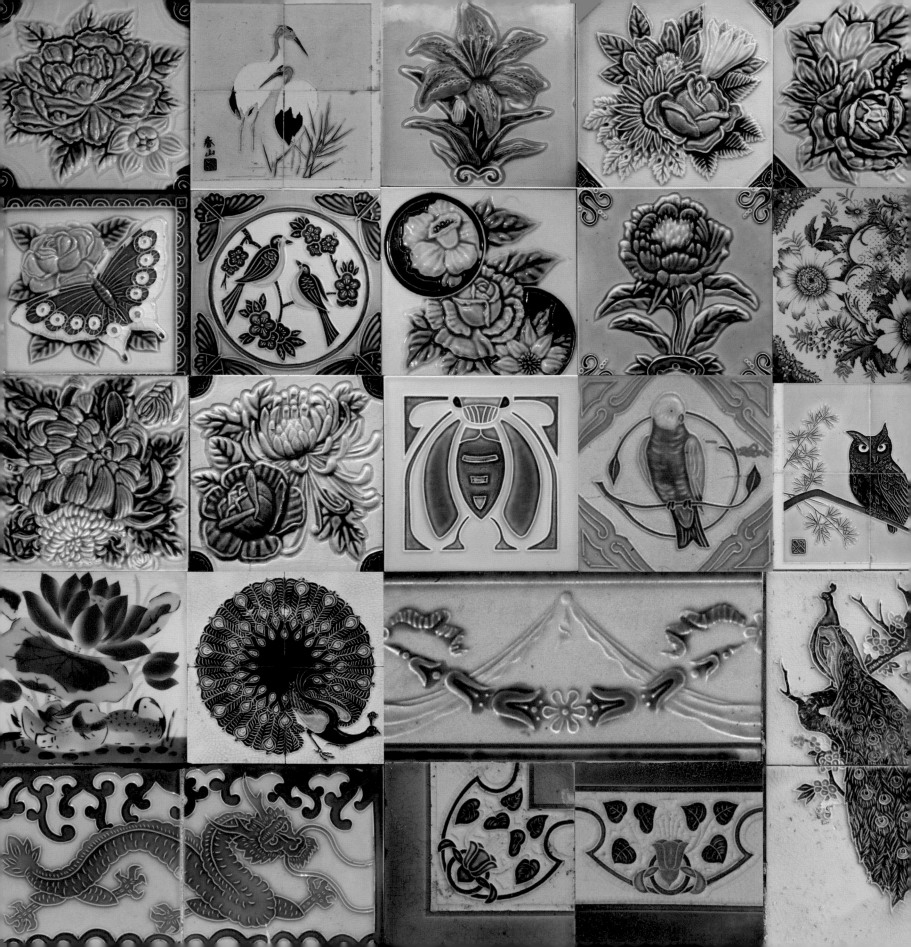